三希堂法帖

释文（上）

乾隆十二年臘月御筆 乾隆

書為游藝之一前代名蹟流傳令人興懷珍慕是以好古者恒鉤橅鑱刻以垂諸奕禩宋淳化閣帖其最著矣厥後大觀淳熙皆有續刻其他名家摹本至不可觀我朝祕府初不以廣購博收為尚而法書真蹟積久頗富朕曾命儒臣詳慎審定編為石渠寶笈一書因思文人學士得佳蹟數種即鉤摹入石矜為珍玩今取羣玉之祕壽之貞珉足為墨寶大觀以公天下著梁詩正汪由敦蔣溥覆加校勘擇其尤者編次橅勒以昭書學之淵源以示臨池之模範特諭

三希堂法帖

释文（上）

御刻三希堂石渠寶笈法帖 目錄

第一冊 釋文一

魏鍾 繇 季直表

晉王羲之 快雪時晴帖 遊目帖 瞻近帖 千字文 行穰帖

第二冊 釋文一

晉王羲之帖 袁生帖 秋月帖 都下帖 二謝帖 曹娥碑

王獻之帖 中秋帖 送梨帖 新埭帖 保母

王珣 伯遠帖

第三冊 釋文二

梁武帝 異趣帖

三希堂法帖 釋文（上）

三希堂法帖 釋文（上）

隋無名氏 出師頌

唐歐陽詢 卜商帖 張翰帖

褚遂良 兒寬贊 臨蘭亭序

馮承素 臨蘭亭序

顏真卿 自書告 朱巨川告 湖州帖

第四冊 釋文二

唐孫虔禮 書譜

第五冊 釋文三

唐釋懷素 山高水深帖

柳公權 翰林帖

三希堂法帖

三希堂法帖目錄

	釋文(上)
	釋文(上) 二四二三
	釋文(上) 二四二四

第六冊 釋文三
- 唐臨右軍 東方先生像讚
- 唐橅王氏萬歲通天進帖
- 五代楊凝式 夏熱帖 韭花帖

第七冊 釋文四
- 宋太宗勅蔡行
- 宋高宗千字文 洛神賦
- 宋高宗付岳飛 養生論 書蘇軾詩
- 宋孝宗賜曾覿

第八冊 釋文四
- 宋李建中 與齊古 土母帖
- 葉清臣 近遣帖
- 韓琦 謝歐陽公
- 范仲淹 道服贊
- 富弼 與君謨
- 文彥博 得報帖
- 歐陽修 與端明 真元珍 脩史二帖

第九冊 釋文五
- 宋蔡襄 與杜長官 筆精帖 精茶帖 謝郎帖 與當世 與陳茂才 進詩帖 與彥猷 與郎中 與安道 與賓客

三希堂法帖

释文（上）

趙抃 與山藥帖
韓絳 與從事
韓絳 與雷守
司馬光 與太師
蘇洵 與提舉
蘇軾 奉別帖
曾布 與質夫
曾肇 與子溫
孫甫 與穎叔
沈遼 與穎叔
蒲宗孟 與子中

三希堂法帖

释文（上）

王觀 平江帖
林希 與完夫
陳師錫 與方迴

第十冊 釋文五

宋蘇軾 與若虛 與久上人 與董長官 答錢穆父詩 與季常二帖 付穎沙彌二帖 遺過子 與宣獻丈 與郭廷評 西山詩 與季常子詞 武昌 漁父破

第十一冊 釋文六

宋蘇軾 黃州寒食詩 安素批答四 春色賦 中山松醪賦 赤壁賦

第十二冊 釋文六

三希堂法帖

三希堂法帖 釋文（上）

第十三冊 釋文七

宋 蘇 軾 春帖子詞 書杜詩 次韻玉晉卿
魚枕冠頌 與子厚 與道源四帖
書陳公詩後
與定國五帖

蘇 轍

蘇 邁 題鄭天覺畫

蘇 過 與貽孫 詩帖二

第十三冊 釋文七

宋 黃庭堅 洛陽雨霽詩 送四十九姪與無
咎報雲夫 苦笋賦 花氣詩
糟薑帖 家書 松風閣詩 與公
蘊帖 惟清帖 次韻叔父伏承帖
送劉季展詩 書詞坐後帖 與山預帖
希召與庭誨 二士帖
與立之

第十四冊 釋文七

宋 米 芾 蒸徒帖 與知府德行帖將之
茗溪詩 拜中岳命作 昨日帖
元日帖 海岱樓詩 淡墨詩歷子
步詩多景樓詩 穰侯詩 砂
帖 寒光帖 伯充製帖 紫金帖二
詩又與伯充 送彥和 與臨
使君 與寶先生 印

第十五冊 釋文八

宋 米 芾 烝徒帖 太師帖 張季明帖與伯
修 真酥帖 天馬賦 來戲帖與伯
賀鑄帖 晉紙帖 適意帖 玉格帖戲成
詩 蠟捕蝗帖 柑帖 與右軍與提刑
跋殷令名碑後 臨通判

第十六冊 釋文八

三希堂法帖

釋文（上）

宋錢勰	跋先代書
劉燾	與伯父
王鞏	泠淘帖
王巖叟	秋暑帖
米友仁	文字帖
薛紹彭	得米老書 與伯充 召飯帖
劉正夫	佳履帖
邵餗	與存道
周邦彥	特辱帖
張舜民	五味子湯帖
章惇	會稽帖
蔡京	與宮使
蔡卞	雪意帖
翟汝文	與宣撫
李綱	近被御筆帖
王之望	與季思
張浚	遠辱帖
趙鼎	與執政劄子
韓世忠	與總領
孫覿	與務德

三希堂法帖

释文（上）

第十七册 釋文九

趙令時 與仲儀	
朱敦儒 塵勞帖	
葉夢得 與季高	
康與之 與宮使	
張孝祥 休祥帖	
吳說 與宣教 多慶帖 與御帶	二四三二
宋吳琚 名六絕句詩帖 與壽父 跋李氏誥 焦山題	
蔣璨 沖寂觀詩	
王份 與欽止	
史浩 霜天帖	
范成大 垂誨帖 與先之 與養正	
陸游 與仲躬 拜違帖 與原伯 尊妗	二四三二
汪應辰 與子東	
張郎之 與殿元 七律詩三首	
杜良臣 與中吾	
朱子 與彥修 與承務	
趙孟堅 與嚴郎中	
沈復 題十六應眞像	
王升 杜門帖	

三希堂法帖

释文（上）

第十八冊 釋文九
金 王庭筠 五絕詩二首
元 趙孟頫
　　無逸 急就章 僧堂記 大仰山
　　衛宜人權葬誌 歸去來辭

第十九冊 釋文十
元 趙孟頫
　　臨右軍帖 紈扇賦 絕交書 臨
　　蘭亭序并跋

第二十冊 釋文十
元 趙孟頫
　　襄陽歌 次韻潛師 道場山詩
　　感興詩 跋書楞嚴經

第二十一冊 釋文十一
元 趙孟頫
　　與德俊 與次山 與明
　　遠 與子方 與靜心 與義齋
　　與子陽二札 與次山 與明仲
　　吳鬆帖 致入弟付二哥 與彥

三希堂法帖 釋文（上）

第二十二冊 釋文十一
元 趙孟頫 與中峰十一札
管道昇 與中峰 與媱媱 與親家太夫人
　　二札

第二十三冊 釋文十二
　　明 與兄長 與孫行可三札 與
　　親家 與總管 與聲 與師孟四
　　札

元 康里巙巙 漁父辭 顏魯公論書
袁桷 和一菴首坐四詩

第二十四冊 釋文十二
趙雍 與彥清 懷淨土六首

三希堂法帖

釋文（上）

第二十五冊 釋文十三

- 元 饒介 送孟東野序 梓人傳 七律詩
- 元 鮮于樞詩 襄陽歌 烟江疊嶂詩 和仇山村七律詩 醉時歌 唐人絕句
- 鄧文原 家書二通
- 王蒙 與德常
- 衞仁近 與九成
- 吳志淳 墨法四首

第二十六冊 釋文十三

- 元 俞俊 復德翁
- 俞鎬 與惟明

第二十七冊 釋文十四

- 明 俞和 急就章 前有尊酒行
- 沈右 肅 初度帖 復伯行 與仲長 與寓
- 禮實 與叔方
- 黃溍 與德戀
- 陳基 與伯行 次韻十絕
- 張雨 為孔昭書四詩 冷泉亭
- 倪瓚 與默菴詩帖
- 廼賢 南城詠古
- 陸繼善 雙鈎蘭亭序

三希堂法帖

释文（上）

张羽 懷友詩	
桂彥良 答彥充	
宋璲 復岳翁	
周砥 送叔方詩	
解縉 自書詩	
金幼孜 與文軒	
王綬 復叔訓	
沈度 與鏞翁 四箋	
沈粲 御賜五詠	
沈藻 橘頌	

二四三七

三希堂法帖

释文（上）

林佑 脊令頌跋
曾棨 天馬賦
第二十八冊 釋文十四
明于謙 題公中塔圖贊
姜立綱 與鎭邦
金琮 與民望
豐熙 跋書二則
王直 與南雲
吳寬 書與裴迪
沈周 畫跋

二四三八

三希堂法帖

釋文（上）

王守仁 與日仁 龍江留別詩
祝允明 赤壁二賦 劉基詩
文徵明 與希古 與野亭
文彭 與華麓
周天球 與壺梁
張鳳翼 與龍岡

第二十九冊 釋文十五
明董其昌 無名公傳並程朱傳贊 仿三種書
　　　　　龍神感應記并碑陰 曹娥碑
　　　　　洛神十三行補 仿顏蘇三帖

第三十冊 釋文十五

明董其昌 孝經 臨淳化五帖
　　　　　近作四詩 跋趙書
第三十一冊 釋文十六
明董其昌 傳贊上
第三十二冊 釋文十六
明董其昌 傳贊下
　　　　　題畫十段
　　　　　書古人六詩

御刻三希堂石渠寶笈法帖 目錄完

御刻三希堂石渠寶笈法帖 第一冊 釋文一

三希堂法帖 釋文（上）

魏鍾繇書

[石渠寶笈] [米芾之印] [商山宋氏收藏圖書]

臣繇言臣自遭遇先帝忝列腹心夤自建安之初王師破賊關東時年荒穀貴郡縣殘毀三軍饑饉朝不及夕先帝神略奇計委任得人深山窮谷民獻米豆道路不絕遂使強敵喪膽我眾作氣旬月之間廓清蟻聚當時寶用故山陽太守關內侯季直之策尅期成事不差豪髮先帝賞以封爵授以劇郡今直罷任旅食許下素為廉吏衣食不充臣愚欲望聖德錄其舊勳矜其老困復

俾一州俾圖報效直力氣尚壯必能夙夜保養人民臣受國家異恩不敢雷同見事不言干犯宸嚴臣繇皇恐皇恐頓首謹言

黃初二年八月日司徒東武亭侯臣鍾繇表

[漢先太尉家傳懸範以言] [河東開國] [陳定書印] [有明王氏之圖書印] [子孫世昌]

乾坤清賞 [乾隆御筆]

雲鶴遊天羣鴻戲海

右漢鍾繇薦季直表真蹟高古純朴超妙入神無晉唐插花美女之態上有河東薛紹彭印章真無上太古法書為天下第一余於至元甲午以厚資購得於

三希堂法帖

三希堂法帖 釋文(上)

釋文(上)

方外友存此山後因飄泊散失經廿六年不知所存忽於至正九年六月一日復得之恍然如隔世事以得失歲月考之歷五十六載嗟人生之幾何遇合有如此者後之子孫宜保藏之吳郡陸行直題於壺中時年七十有五 [壺史][陸氏季道][和齋]

鍾太傅書流傳者有戎路力命諸帖而薦季直表尤高史載鍾太傅事魏殊有偉績此薦焦季直表又見其為國不蔽賢之美其書生平所見特石刻耳若真蹟之存於世者則僅止此啟南所藏法書甚多吾知其不能出此上也吳寬 [博源]

古淳泊蓋鍾書全以隸法行之非規規楷畫也二王書法千古稱最悉辦香於此洵為希世至寶經今千數百年之久紙墨尚完好不渝豈真有神物呵護耶乾隆戊辰立夏日御識 [幾暇][怡情][乾隆][宸翰]

晉王羲之書

神品

快雪時晴帖 晉右將軍會稽內史王羲之真蹟

[三希堂][鑑古][觀書][為樂][殿章][定章][幾暇][鑑賞][之璽][王印][延世][吳廷]

羲之頓首快雪時晴佳想安善未果為結力不次王羲之頓首 山陰張侯 [紹興]

三希堂法帖

釋文（上）

神龍跳天門虎臥鳳閣（三）

東晉至今近千年書蹟流傳至今者絕不可得快雪時晴帖晉王羲之書歷代寶藏者也刻本有之今乃得見真蹟臣不勝欣幸之至延祐五年四月二十一日翰林學士承旨榮祿大夫知制誥兼修國史臣趙孟頫奉敕恭跋

天下法書第一吾家法書第一　麻城劉承禧永存

珍祕

三希堂法帖

釋文（上）

朱太傅所藏二王真蹟其十四卷惟右軍快雪大令送梨二帖乃是手墨餘皆雙鉤廓填耳宋人雙鉤最精出米南宮所臨者往往亂真故前代名賢不復辨論槩以為神品其確然無疑者獨快雪送梨已歸王士自能鑒定不可與皮相耳食者論也送梨元賞之敬美此帖賣畫者盧生攜來吳中余傾橐購得之欲為幼兒營負郭新都哭用卿以三百錢售去今復為延伯所有神物去求但貴得所不落沙吒利手矣在彼在此奚必置意考宣和書譜此卷曾入天府後歸賈師憲又嘗為米老所藏米自有跋今在韓太僕

三希堂法帖

三希堂法帖

释文（上）

家因延伯命題并述其流傳轉輾若此己酉七月廿七日太原王穉登謹書

萬曆己酉八月十有九日新安汪道會敬觀於秦淮之水閣是日清秋和適鍾山致爽得見無上法書真蹟真百年中一大快也

余婿於太原氏故徵君所藏卷軸無不寓目當時極珍重此帖築亭貯之卽以快雪名每風日晴美出以示客賞玩彌日不厭後歸用卿氏不無自我得之自我失之之恨徵君遊道山後余從用卿所復時得展玩可謂與此帖有緣不至如馬策叩西州門時也因

題而歸之若夫王嬙西子之美麗有目共識更無藉余之邪許矣吳郡文震亨記

余與劉司隸延伯寓都門知交有年博古往來甚多司隸罷官而歸余往視兩番歡倍曩昔余後復偕司隸至雲間攜余古玩近千金余以他事稽遲海上而司隸舟行矣遂不得別余又善病又不能往楚越二年聞司隸仙逝矣司隸交遊雖廣相善者最少獨注念於余亦傷悼不已因輕裹往弔之至其家惟空屋壁立尋訪延伯家事併所藏之物皆云為人攫去又問快雪帖安在則云存還與公尚未可信次日往

三希堂法帖

釋文（上）

三希堂法帖

莫其家果出一帳以物償余前千金值快雪帖亦在其中復愬為人侵匿聞於麻城令君用印託汝南王思延將軍付余臨終清白慼慼不負可謂千古奇事不期吳門攜去之物復為合浦之珠展卷三歎用記顛末嗟嗟此帖在朱成國處每談為墨寶之冠後流傳吳下復歸余手將來又不知歸誰天下奇物自有神護倘多寶數百年於餘清齋中足矣將來摹勒上石此一段情景與司隸高誼同炳千秋可也天啟二年三月望日書於楚舟餘清齋主人記

皇明萬歷甲辰三月廿八日太原王氏尊生齋重裝

〔吳延私印〕〔江邨〕

三希堂

琳瑯球璧世間所有若此帖乃希世珍耳

〔乾隆宸翰〕〔幾暇臨池〕

王右軍快雪帖為千古妙蹟收入大內養心殿有年矣予幾暇臨仿不止數十百過而愛玩未已因合子敬中秋元琳伯遠二帖貯之溫室中顏曰三希堂以志希世神物非尋常什襲可竝云內寅春二月上澣御筆又識

〔乾隆〕〔祕府〕〔內殿珍玩〕〔希世之寶〕〔晉府書畫之印〕〔快雪堂圖書印〕

〔神品〕〔高奇〕〔墨林祕玩〕〔世昌〕〔子孫永保〕〔項元汴印〕〔項子京家珍藏〕〔墨林山人〕〔墨林〕〔平生真賞〕〔楊家〕〔項叔子〕

魏太尉鍾繇千字文右軍將軍王羲之奉敕書

三希堂法帖

释文（上）

二儀日月雲露嚴霜夫貞婦絜君聖臣民尊卑□別禮
義矜莊存而相欣離感悲傷岫號藝機解□求豈毀滄
飯研笑徘徊員潔落葉稷稅稿困唐虞禪讓率賓歸
德飛龍在田圖書見已邇多世杜豪席俛理誰逼委翳
渠荷射牒施脩薪孔立升堂睹典之盛李林梧桐新軌
表正學優卿建紙墨左令詳顧藉甚母嫡後稽仁連比
堅顒神竦特睦以受伯叔布猶疲移爵取宇宙元黃
歲盈餘具列宿調陽崑崗珠劍垂瞻眺務昆聆貽
景行名傳秉直詩讚白駒羣賢轉植魏假密踐途惟靡
指抗故厭貢獄云百雞治刻畫綵丹青漢宮稱職盡忠

三希堂法帖

释文（上）

特揆平章男女形端谷聲虛積容止溫清言辭宜政愼
增情性恬糠帷房悅豫接酒矯杯侍巾繢御再拜烝嘗
旋璣暉朗魄懼曜驟的歷陳根幹凌囊具象願熱獲捕
莽抽早異享辱牆續條守眞驚寫傍啟隱華千輦鉅勿
父牧用紫翫枇杷駭躍超囊且顙執夕周發嚴厲慮
賴彼罔慕桓振將家更土虢韓煩老少散
呂髮和同殿丙公戚市寐綸巧佳俗利兩疏叛亭杳冥
吉劭隸漆浴驅轂內岱敢達疑皆毛簡答於俠陪骸垢
冠高茲阮天嘯㘁愚秋地冬馳麗桓惠衣裳水鳥本弊
頗勒碑實碌磻夜封戶璧藍笋矩步孤陋嘉猷持物心

三希堂法帖

释文（上）



動甲帳對楹樓觀磐鬱吹笙伊尹阿衡雁門縣邊
史魚秉直省躬銀素垣籍譏誡廻頃丁晉屬耳楚幸即
猶嗣驢悚石碣沙漠宣威我尋求古寥沈默逍遙讀易
口飫論車策頓齋威戎釋躭招繹煒寵南寧納駕肥
慚陛似息履薄改環催造次箴規甘棠去唱上奉諸姑
始匪虧外隨都邑寸陰終時過所定來董得羔羊淡師
鱗潛鴻大位樹習寶與當禍空念絲覆染衪日作事是
聽福緣因登入磨分投廉退靡自肆懷纓銘翠遵州約
晚祇彤果珍難量夙若竟右旣集如初亦聚弔民興兵
洛極化無不及充四塞宗廟效靈遐荒竭力明王異舉



八方仰則誅斬非道勸賞黜陟有功必美亡善可逐藏
足為奈結乃愛首被楊榮罪代萬海鹹騰京背壁芒推
面□夏陶西問筵黎伏據戎仙羌階盍府身縣俙虎軍
國精志引要文武斯妙五經星辰下照渭殊流河川交
暎富貴猶欲短長從命賤惡菇輕好謙敬能知任運官
祿靜競遊鷗居謝攸畏腸適厭燭祭煌祀枇弦康紛委
淑每嘆義矢祜綏置廊悋等聞釣諸芥出制體歡鞠養
基攝益兒奄弗切滿槐雨浮鍾舍羅思遣親張紈涼晦
領俯束帶橫扶節翦微旦臨何濟合曲宅阜澄深忘慶
設廣弁趙霸近恥其勉累奏志跡鑑貌辯并□信起收

三希堂法帖

三希堂法帖 释文（上）

給貧糧恐年飆扇琴讌鷹蘭草巨木筆懸闕暑往□寒
重永載成閏人安業承匡園池城想獨釣茂松逸意曠
氣東罩野飲勞包農食黍馨火實生飢膳青摩王英飽
才器談誠謹弱響榮紡綺姜處士惶最敦歌詠帝俊仕
會朝審察法刑鳳翔律樂感禽獸兄友弟父慈子孝篤
訓雅操庶幾庸禹通九都沛滅秦羽傅說佐殷洞庭邊
遠□謂語助者焉哉乎也

天籟閣　容齋　明昌　寶玩　西楚王孫　江邨祕藏　子孫保之

內府圖書之印　珍祕　檇李項氏士家寶玩　歐陽元印　秋壑圖書　墨林父　祕笈之印　項墨林鑑賞章　士奇之印

三希堂法帖 释文（上）

閣帖之首有漢章帝草書與今所傳千文相類此卷題
為王右軍書鍾太尉千文者不詳所自文義亦不相屬
意渡江後好事者萃右軍佳蹟為卷周與嗣因從而韻
之耳觀其筆意精到而結構特為謹嚴王肯堂曾收之
鬱岡齋帖謂米元章定為右軍書米跋不知何時逸去
致可惜也乾隆戊辰清和御跋

王右軍行穰帖　政和　宣龢　內府圖書之印　珍祕　幾暇怡情

足下行穰九人還示應決不大都當佳
足下行穰九人還示應決不大都當佳
東坡所謂君家兩行十三字氣壓鄴侯三萬籤者此

三希堂法帖

三希堂法帖 释文（上）

帖是耶 董其昌審定并題

宣和時收右軍眞蹟百四十有三行穰帖其一也以淳化官帖不能備載右軍佳書而王著不具元覽僅憑倣書鑱版故多於眞蹟中挂漏如桓公帖米海嶽以爲王書第一猶在官帖之外餘可知已然八開所藏不盡歸御府即歸御府或時代有先後有淳化時未出而宣和時始出者亦不可盡以王著爲口實也此行穰帖在草書譜中諸刻未載有宋徽廟金標正書與西昇經聖教序一類又有宣和政和小印其爲內殿祕藏無疑然觀其行筆蒼勁兼籀篆之奇蹤唐

三日華亭董其昌跋於戲鴻堂

和譜印傳流有據方爲左券耶萬歷甲辰冬十月廿

以後虞褚諸名家視之遠愧眞希代之寶也何必宣

行穰帖至宣和時始出董思翁跋語極推挹之謂非唐

以後人所能到幾暇展觀乃知其於渾穆中精光內韞

雖稍遜快雪時晴要非鉤摹能辦乾隆戊辰夏五御題

【寫意】

【乾隆】

東坡詩所云兩行十二字者本題大令書董香光以題

右軍行穰帖後當緣未觀大令眞蹟而右軍此帖字數

三希堂法帖

三希堂法帖 釋文（上）

省足下別疏具彼土山川諸奇揚雄蜀都左太沖三都
殊為不備悉彼故口多奇益令其遊目意足也可得果
當告卿求迎少人足耳至時示意遲此期真以日為歲
想足下鎮彼土未有動理耳要欲及卿在彼登汶領峨
眉而旋實不朽之盛事但言此心以馳於彼矣
余在京師數見右軍墨蹟率皆窘束羞澀類鉤摹而

飭服怡情　乾隆宸翰

卷之後惜不得其歲月證之乾隆戊辰仲夏御題
也近復得大令送梨帖亦有香光所書蘇詩當在題此
相近遂謂足以當之然其辭亦致疑焉而未遽為定論
成者決知其非真也今觀此帖寓森嚴於縱逸蓄圓
勁於蹈動其起止屈折如天造神運倏忽莫可
端倪令人驚歎自失世之臨學者雖積筆成山吾知
其不能到非右軍誰足以與此哉或以紙墨未故為
疑祕閣有唐初諸交紙色如新則此帖尚完不足怪
也浦江鄭君仲辨最博雅善書亦謂為右軍真蹟無
疑相與熟玩久之因識其後遜志齋題
先伯庶子公得右軍遊目帖出示遜志齋公相與鑒
定題跋於後至永樂改元始刪去之今年偶過姻家
見遜志齋豪假歸觀之跋語在內追計刪去時已歷

三希堂法帖

三希堂法帖 释文（上）

寓書紹興紹彭

石渠寶笈
三希堂精鑒璽 宜子孫
神品 會心不遠 德充符
乾 天籟閣

二十有五春秋展玩之久慨然興感謹重書附於後所謂仲辨者即先伯庶子公之字也義門鄭柏謹記

石渠寶笈藏右軍快雪帖為法書之甲丁卯歲復得是帖筆法圓勁入神如游龍天矯非鉤摹家所能仿彿未有遜志齋跋會載入書譜中真蹟何疑視快雪帖始難為伯仲矣乾隆戊辰首夏御識

三希堂法帖 释文（上）

墨林秘玩

問

居京此既避又節氣佳是以欣卿來也此信旨還具示

來居此喜遲不可言想必果言苦有期耳亦度卿當不

瞻近無緣省苦但有悲歎足下大小悉平安也云卿當

龍保等平安也謝之甚遲見

觀右軍此書如對古尊彝穆然見旱收黼繡升降揖讓之盛又如入者闔嶁山瞻仰三十二相自然塵濁淨盡道心堅固三希堂得此快雪為不孤矣乾隆庚午御題

明昌 御覽
乾隆

右義之瞻近帖行書之狎隣於草者也典午沖靚放

三希堂法帖

释文（上）

御刻三希堂石渠寶笈法帖 釋文 一

曠之風烏衣諸王富貴居養之素藹然見豪楮閒宜
其名百世也第宋淳化宣和蒐羅晉帖靡遺此帖獨
不見有所表識豈非金源得宋故物易以新而然
歟明昌七印籤貼金書全倣宣和其篆籀朱法精粗
不侔後世瞭若在目假令當時不相師法政未爲失
觀辯章艮公成甫家清玩見右軍眞蹟二此帖當亞
快雪至正丁酉閏月己未廬陵歐陽元識
余居祕府時閱歷晉諸家帖而右軍羣昆季居多荷
華裏鮓神俊天出評者至以龍跳天門虎臥鳳閣稱
之信不誣矣此帖骨相差豐豈操觚時在來禽喜色
釋文（上）

御刻三希堂石渠寶笈法帖 釋文 一

之前耶不見賞於徽宗而見珍於完顏臨風撫卷足
爲世道一嘅前翰林孫蕡
歐陽元孫蕡俱以此書未入宣和譜爲是金時進御
及觀瘦金標籤仍出徽宗手蓋宣和譜成鋟本後進
書畫者不絕余所見數種此眞蹟亦然辛酉中秋董
其昌觀於張脩羽畫舫因題
御刻三希堂石渠寶笈法帖 第二冊 釋文 一
晉王羲之書
快雪時晴帖 　
得袁二謝書具爲慰袁生疊至都巳還未此生至到之

三希堂法帖

釋文（上）

右王右軍袁生帖曾入宣和御府即書譜所載淳化閣帖第六卷亦載此帖是又嘗入太宗御府而黃長睿閣帖考嘗致詳於此然閣本較此微有不同不知當時臨摹失眞或淳化所收別是摹本皆不可知而此帖八璽爛然其後覃紙及內府圖書之印皆宣和疑此帖舊藏吳興嚴震直洪武中仕爲工部裝池故物而金書標籤又出祐陵親劄當是眞蹟無尚書家多法書後皆散失吾友沈維時購得之嘗以示予今復觀於華中甫氏中甫嘗以勒石矣顧眞蹟無前人題識俾余疏其本末如此嘉靖十年歲在辛卯九月朔長洲文徵明跋 徵明

右軍袁生帖三行二十五字見於宣和書譜今展之古韻穆然神采奕奕宣和諸璽朱色猶新信其爲宋內府舊藏乾隆丙寅與韓幹照夜白等圖同時購得而以此帖爲冠向集石渠寶笈以右軍快雪時晴爲墨池領袖復藏此卷遂成二難長至後一日三希堂御題

乾隆宸翰 幾暇臨池

考淳化閣帖曾載此本而文徵明謂眞蹟較閣帖微有

懷吾所也

三希堂法帖

释文（上）

七月一日羲之白忽然秋月但有感歎信反得去月七日書知足下故羸疾問觸暑遠涉憂卿不可言吾故羸乏力不具王羲之白

〔紹興〕〔東氏〕

得都下九日書見桓公當陽去月九日書久當至洛但運遲可憂耳蔡公遂委篤又加瘠下日數十行深可憂

〔乾隆宸翰〕〔幾暇臨池〕〔明昌寶玩〕〔祕府〕〔項子京家珍藏〕〔紹興〕

蹟無疑當與琬琰球圖共寶之乾隆戊辰清和御識

不同或當時臨摹失真不可知今取閣本比對遂真蹟遠甚益信其言足據也待詔以鑒賞名勝朝審此為真

三希堂法帖 释文（上）

虞得仁謹案以下數字不可辨

〔御府寶繪〕〔項墨林鑑賞章〕

是日子瞻送示余得之於光祿官舍直龍圖閣河南文及題

唐太宗宋太宗酷好右軍書法搆得真跡皆命近臣臨刻上石此帖首有褚遂良題所謂拜觀者蓋觀此真蹟而題識之非石本也石本可得真蹟不易見故耳真蹟流落人間至宋東坡得之送示文潞公子及必是神宗以前事想哲宗之時而題之者各有紹興小長印紹興鈐印又有陳氏半鈐印及復卦等三小

三希堂法帖

釋文（上）

二帖皆見淳化閣帖第七卷今乃得見眞蹟行筆流逸中含古澹信神物也董香光深斥王著之謬今以墨本相較乃知此翁爲書家董狐耳乾隆御題

二謝書云卽以七日大藏冥冥永畢不獲臨見痛恨深至也無復已巳武妹脩載在終始永絕道婦等一旦哀

華宋濂謹識

後人附之耳其次第如此洪武十九年四月望日金華宋濂謹識

印豈南渡時陳氏獲此帖高宗摸得乃襃表二帖爲軸鈐印而珍藏之兪紫芝臨脩禊帖及眞蹟石本皆正觀无愛右軍書訪求殆盡其後幷葬昭陵今所存者祕藏不出邪熙寧丙辰冬至日丹楊蘇頌子容餘杭郡西閣題

右軍眞蹟近世漸少觀二謝帖紙札尚完殊可愛也案正觀目錄洎淳化法帖皆口收此豈當時爲好事

西至樂齋觀

熙寧九年十一月十四日趙抃閱道越州清思堂之

窮並不可居處言此悲切倍劇常情不能自任未遂面緣撫念何已不具羲之頓首

三希堂法帖

释文（上）

孝女曹娥碑

孝女曹娥者上虞曹盱之女也其先與周同祖景沈爰來適居盱能撫節安歌婆娑樂神以漢安二年五月時迎伍君逆濤而上為水所淹不得口時娥年十四號慕思盱哀吟澤畔旬有七日遂自投江死經五日抱父屍出以漢安迄于元嘉元年青龍在辛卯莫之有表

度尚設祭之誄之辭曰

伊惟孝女曄曄之姿偏其返而令色孔儀窈窕淑女巧笑倩兮宜其室家在洽之陽待禮未施嗟喪蒼伊何無父執恃訴神告哀赴江永號視死如歸是以眇然輕絕投入沙泥翩翩孝女乍沈乍浮或泊洲嶼或在中流或趨湍瀨或還波濤千夫失聲悼痛萬餘觀者填道雲集路衢流淚掩涕驚動國都是以哀姜哭市杞崩城隅或有尅面引鏡剺耳用刀坐臺待水抱樹而燒於戲孝女德茂此儔何者大國防禮自修豈況庶賤露屋草茅不扶自直不鏤而雕越梁過宋比之有殊哀此貞厲千載

法帖人謂皆哀疚之間故不復進上得傳於後登其然乎此書亦然又法帖之所遣也當用墨錦玉軸重褒以遺子孫寶之海陵曹輔子方信安郡齋書

三希堂法帖

釋文（上）

不渝嗚呼哀哉亂□
銘勒金石質之乾坤歲數厯祀邱墓起墳光于后土顯
照天人生賤死貴義之利門何長華落雕零早分葩艷
窈窕永世配神若堯二女為湘夫人時效髣髴以招後
昆
漢議郎蔡雍聞之來觀夜闇手摸其文而讀之雍題文
云
黃絹幼婦外孫韲臼又云
三百年後碑冢當墮江中當墮不墮逢王□
昇平二年八月十五日記之
卽□三□□□□良實□去占□□之

有唐大曆二年秋九月望沙門懷素藏真題
參軍劉鈞題此世之罕物
吏龍門縣令王仲倫借觀
大曆二年歲次己未二月辛未朔三日癸酉百姓唐
尚客奉縣令韓倗處分命題
癸酉歲九月六□又□
句章人　滿□　懷充　僧權
□成四年七月廿九日刺史楊漢公記
元和十年十月二□觀　僧權
馮審字退□
會□五年三月廿八日

三希堂法帖

釋文（上）

翰林學士□琮將仕郎李□同觀

御書

曹娥碑正書第一欲學書者不可無一善刻況得其
而隱沒無聞于世者多矣豈獨書耶損齋書
其閒草字一行則浮圖懷素題識也自古高才絕藝
也雖不知為誰氏書然纖勁清麗非晉人不能至此
右度尚曹娥誄辭蔡邕所謂黃絹幼婦外孫韲臼者

釋文（上）

三希堂法帖

人者非此其何物耶吳興趙孟頫書
真蹟又有思陵書在右乎右之藏室中夜有神光燭
右曹娥碑真蹟正書第一嘗藏宋德壽宮天曆二年
四月己酉上御奎章閣閱圖書以賜閣參書柯九思
奎章閣侍書學士翰林直學士亞中大夫知制誥同
修國史兼經筵官國子祭酒臣虞集奉敕書
近世書法殆絕政以不見古人真墨故也此卷有蕭
梁本唐諸名士題識傳世可考宋思陵又親為鑒賞
於今又二百餘年次第而觀益知古人名世萬萬不

三希堂法帖

三希堂法帖 释文(上)

可及噫聖賢傳心之妙寄諸文字者精審極矣萬世
之下人得而讀之然猶不足以神詣其萬一天台柯
敬仲藏此安得人人而見之世必有天資超卓追造
往古之遺者其庶幾乎泰定五年正月十日翰林直
學士奉議大夫知制誥同修國史經筵官蜀郡虞集
朝列大夫禮部郎中前進士薊邱宋本奉訓大夫太
常博士遂甯謝端本之弟從仕郎翰林國史院編修
官裴侍儀舍人蜀郡林宇同觀集題
謝公延祐戊午進士小宋泰定甲子進士
集比歲輒從敬仲求此一觀上開奎章此卷已入內

府上善九思鑒辯復以賜之仍命集題閣下同觀者
大學士忽都魯彌實承制李泂供奉李訥參書雅琥
授經郎揭傒斯內掾林宇甘立集三記
九思敬仲名 虞伯生父

金源紀石烈希元武夷詹天麟長沙歐陽元燕山王
遇天曆三年正月廿五日丁丑同觀是日賀敬仲有
鑒書博士之命
天下惟理無對物則有萬殊之辨矣敬仲家無此書
何以鑒天下之書耶集四題天曆庚午正月廿七日
參書雅琥經筵檢討白守忠高存誠同觀集之子阿

三希堂法帖

釋文（上）

曹娥碑相傳為晉右軍王羲之得意書今觀真跡筆
勢清圓秀勁眾美兼備古來楷法之精未有與之匹者至
今千餘年神采生動透出絹素之外朕萬幾餘暇披玩摹
倣覺晉人風味宛在几案間因出數言識之

【萬幾餘暇】

謹案右印為蒙古篆
文照摹以待識者

奎章閣初建從六參書印文也後閣陛
正二參書用五品印後文是也

三希堂法帖

釋文（上）

晉王獻之書

御書　神品（三）　宣和　紹興

紹興

廣仁殿

雨神護祐

退密

內府圖書之印　項子京家珍藏

印篆未辨　弘文之印　賢志主人　三希堂

中秋不復不得相還為即甚省如何然勝人何慶等大
軍

大令此帖米老以為天下第一子敬書又名為一筆
書前有十二月割等語今失之又慶等大軍以下皆
闕余以閣帖補之為千古快事米老嘗云人得大令

三希堂法帖

三希堂法帖

釋文（上）

大內藏大令墨蹟多屬唐人鉤填惟是卷眞蹟二十二

神韻獨超天姿特秀 張懷瓘書估

如印印泥

余始正之刻之戲鴻堂帖

閣帖 已至也分張可言止係此後今離而爲二自

其昌題

人強爲牽合深可笑也甲辰六月觀於西湖僧舍董

書割斷一二字售諸好事者以此古帖每不可讀後

三希堂法帖

釋文（上）

字神采如新洵希世寶也向貯御書房今貯三希堂中

乾隆丙寅二月御識

今口梨三百晚雪殊不能佳

因太宗書卷首見此兩行十字遂連此卷末若珠還

合浦劍入延平大和二年三月十日司封員外郎柳

公權記

治平乙巳冬至巴郡交同與可久借熟觀時在成都

回車館

今送梨三百晚雪殊不能佳

三希堂法帖

释文（上）

大令送梨帖柳公權鑒定
家雞野鶩同登俎春蚓秋蛇共入奩君家兩行十一
字氣壓鄭侯三萬籤　子瞻居士題
清秋臨送梨帖附以子瞻題董其昌爲悟軒弟
奇緣也乾隆御題
香光囊以坡翁兩行十三字句謂題右軍行穰帖大令
貯之三希堂乃適合柳誠懸所云劍合延津者亦一段
高簡勝皆經香光品定其爲真蹟無疑物以類聚亦當
予三希堂所藏大令中秋帖以精彩妍密勝此十字以

释文（上）

三希堂法帖

此卷蓋後見考定者故復備錄於此坡書不知何時
去得香光補書亦可稱買王得羊矣御題
新埭無乏東山松更送□百敘奴□巳到汝等慰安之
使不失所船□給勿更須報
逸氣縱橫冥合天矩
□耶王獻之保母姓李名意如廣漢人也在母家志行
高秀歸王氏柔順□勳□屬文能草書解釋老旨趣年
七十典寧三年歲在乙丑二月六日無疾而終□□□

三希堂法帖

釋文（上）

晉王大令保母帖釋文

郎邪王獻之保母姓李名意如廣漢人也在母家志行高秀歸王氏柔順恭勤善屬文能草書解釋老旨趣年七十興寧三年歲在乙丑二月六日無疾而卒終已卯既望葬焉柩出□□□□岡下殉以曲水小硯交螭方壺樹雙柏於墓上立貞石而志之悲夫後八百餘載知獻之保母宮於茲土者尚可考焉

□葬□柩□□□□岡下殉以曲水小□交螭方樹雙柏於墓上立貞石而志之□夫後八百餘載□之保母宮於茲土者尚□□焉

晉王大令保母帖釋文

崇禎八年乙亥季春廿八日朔白徐守和書

〔印〕　〔聊復爾齋之印〕

保母墓甎至宋寧宗嘉泰癸亥始見於世其文有八百餘載之語若前知者周必大平園集中亦嘗及之要知名跡流傳有數固無足怪董香光摹入戲鴻堂帖中臨池家遂人有其書而初搨絕少今乃得之正香光藏本謂是晉搨縱未必然其為大令親書於甎晉人所刻固無可疑宋潛溪以蘭亭乃唐人鉤摹入石此固當勝一語足為定論姜堯章辨證轉辭費耳乾隆庚午小除夕秉燭御識　〔乾隆〕

三希堂法帖

三希堂法帖

释文（上）

御刻三希堂石渠寶笈法帖（澤文一）

右晉太宰中書令王獻之字子敬書保母帖至元已
昌〔青宮太保〕〔董其昌〕
殢歷日得之榮市口秦人甲戌九月朢後二日題其
吾手宋時聚訟定武稧帖者似多事矣癸酉十月朔
保母帖是王子敬刻八百年而再出又六百年而落
書家得宋搨已為罕見況唐搨乎又誰知有晉搨如
月廿日為范喬年題 子昂〔趙氏子昂〕〔松雪齋〕
時所刻與世所傳臨摹上石者萬萬也至大二年七
十五年後重見之也保母帖雖晚出然是大令無恙
吾舊藏此保母帖郭右之從吾求乃輟以與之不意

丑九月獲于趙兵部子昂及來杭與別本較之大不
同然未易與口舌爭深曉王氏書者逎能知之予愛
帖中氏字於石字于字臨學三年無一字似者古
入真難到耶壬辰長至日易跋
蘭亭貴重玉石刻云是率更脫真蹟至今真贋亂紛
紜爭似王書親入石八百餘年保母辭獻之筆法似
義之斷碑剝落百餘字高作歐顏千世師金城郭天
錫審定祕玩〔天錫〕〔金城郭氏〕〔快雪齋〕〔北山珍玩〕
晉王羲之書法入神一傳至獻之而筆法似之豈一
家授受有專門之祕不然何千載而下竟無有能似

三希堂法帖

释文（上）

三希堂法帖 释文（上）

即刻三希堂石氏寳爱去古

之者國朝以來惟吳興趙子昂學古書法多蓄周秦
漢晉篆隸眞草碑刻以善書名當時其博古所得者
多矣至其書又自成一家獻之保母帖書法之精眞
本似此不可多得矣由興寧幽壙所藏而其誌已如
其後八百載復出今是帖自子昂四傳而至豫章龔
本立古物去留固是有數獻之誌壙而卜年顯晦如
期豈書法之神而數亦神耶至正十七年六月廿日
長沙陳從龍題保母帖後
和郭右之保母帖贊
書家何以重手刻古墨蟲消別雷蹟禊帖聚訟吾猶

人定武浪傳五字石曹娥當墮預占辭保母應出期
合之鑒鑒殘百廿字底須蕭翼賺才師
蔡中郎題曹娥碑云三百年後碑冢當墮江中茲保
母志云八百年後知獻之保母宮於茲土豈神物之
顯晦亦有數存乎其閒哉此磚刻相傳出自大令手
不得而知至於藏鋒歛鍔大有漢魏篆籀風格夜闌
手摸猶知其高出定武一層也文亦古澹佳絕由趙
松雪傳流至今收藏者代不一家皆當時名墨豈易
得也耶崇禎甲戌仲冬生明燈下清賞識此小淸
閟閣主人徐守和

徐印守和 明自醫

三希堂法帖

三希堂法帖 释文（上）

晉王珣書

珣頓首頓首伯遠勝業情期羣從之寶自以贏患志在優遊始獲此出意不克申分別如昨永為疇古遠隔嶺嶠不相瞻臨

家學世範草聖有傳 宣和書譜

晉人真蹟惟二王尚有存者然米南宮時大令已罕謂一紙可當右軍五帖況王珣書視大令不尤難覯耶既幸予得見王珣又幸珣書不盡湮沒得見吾也

長安所逢墨蹟此為尤物戊戌冬至日董其昌題

右晉尚書令謚獻穆王元琳書紙墨發光筆法道逸古色照人望而知為晉人手澤經唐歷宋人主崇尚翰墨收括民間珍祕歸於天府不知其幾矣而尚有遺逸如此卷者即賞鑒家如老米輩亦未之見吾於此有深感焉為元琳書名當時頗為兄弟珉所揜故為之語曰法護非不佳僧彌難為兄法護珣小字僧彌珉小字也此帖之遠頗為近世王穉登山人濫觴其劣於乃弟得無謂是乙巳冬十二月至新安吳新宇中祕出示留賞信宿書以歸之延陵王肯堂

三希堂法帖

三希堂法帖

释文（上）

唐人真蹟已不可多得況晉人耶內府所藏右軍快雪
帖大令中秋帖皆希世之珍今又得王珣此幅繭紙家
風信堪並美幾餘清賞亦臨池一助也御識
乾隆丙寅春月獲王珣此帖遂與快雪中秋二蹟並藏
養心殿溫室中顏曰三希堂御筆又識

御刻三希堂石渠寶笈法帖第三冊 釋文二

三希堂法帖

三希堂法帖 釋文（上）

梁武帝書

愛業愈深一念修怨永墮異趣君不

愛業愈深一念修怨永墮異趣君不入是以嗜古博辨之士及鑒藏家舉未論及董香光始是卷十四字沖澹蕭散得晉人神趣歷代官帖未經收入是以嗜古博辨之士及鑒藏家舉未論及董香光始

以刻之戲鴻堂帖中定為梁武帝書而鬱岡王氏則謂是大令得意筆要亦未有確證第以腳氣帖驗之則董說為長刻其為書家董狐不妄許可者耶今墨蹟傳入內府展閱一再覺江左風流上與三希相輝暎他日倘再得腳氣帖真本當其為一室貯之
乾隆庚午嘉平廿有六日御識

此帖前後不全當是子敬得意書或者見其作釋氏語遂以為梁武帝書一何陋也肎堂題時萬歷丙午冬仲十有四日
大令書法外拓而散朗多姿此帖非大令不能辦彼

三希堂法帖

釋文（上）

恐一念墮於異趣而書法又深含奇趣耳太原王野題

梁武帝異趣帖全學大令書法自隋唐迄宋元流落
民間未登天府故無祕殿收藏重印萬曆初藏韓存
良太史家董元宰刻石戲鴻堂中以冠歷代帝王法
書之首至是而千秋墨寶始烜赫天壤間矣其後王
宇泰諸名公改題為子敬真蹟蓋欲推而上之然審
淳化閣揭本武帝腳氣帖正與此筆意相類似不必
遠託晉賢方為貴重況文敏精鑒博識定有所據故
余仍改題從董云康熙五十六年歲在丁酉十月朔

華亭王頊齡謹識于京邸之畫舫齋　項齡　珥湖

（石渠寶笈　郎邪王敬美氏收藏圖書）

隋人書

出師頌　史孝山

芒芒上天降祚為漢作基開業人神攸讚五曜宵映素
靈夜歎皇運來授萬寶增煥歷紀十二天命中易西戎
不順東夷構逆迺命上將授以雄戟桓桓上將實天所
啟允文允武明詩閱禮憲章百揆為世作楷昔在孟津
惟師尚父素龍一揮渾一區宇蒼生更始移風變楚薄
伐獫狁至于太原詩人歌之猶歎其艱況口將軍窮域

三希堂法帖

三希堂法帖

释文（上）

右出師頌隋賢書紹興九年四月七日臣米友仁審
定
史孝山出師頌見閣帖中者或謂索靖書或且謂蕭子
雲書皆作章草此卷米元暉定爲隋賢當以其淳古有
意外趣去勁安未遠唐人卽高至虞褚未免束於繩檢
顯令聞

紹興 [印] 羲笠軒印 [印] 劉氏中守 [印]

釋文（上）

故不辨此耳戊辰立夏日御題 [乾隆印]
卜商讀書畢見孔子孔□□何爲於書商曰書之論
事昭昭如日月之代明離離如參辰之錯行商所口於
夫子者志之於心弗敢忘也
風力振采藻耀高翔
張翰字季鷹吳郡人有淸才善屬文而縱任不拘時人
號之爲江東步兵後詣同郡顧榮日天下紛紜禍難未
已夫有四海之名者求退良難吾本山林閒人無望於

釋文（上）

唐歐陽詢書 [宣鹹印]

三希堂法帖

三希堂法帖 释文（上）

唐褚遂良書

唐太子率更令歐陽詢書張翰帖筆法險勁猛鋭長
驅智永亦復避鋒雞林嘗遣使求詢書高祖聞而歎
曰詢之書名遠播四夷晚年筆力益剛勁有執法面
折庭爭之風孤峯崛起四面削成非虛譽也
謹案此跋不著名是
瘦金體爲宋徽宗書

紹興

釋文（上）

漢興六十餘載海內艾安府庫充實而四夷未賓制度
多闕上方欲用文武求之如弗及始以蒲輪迎枚生見
主父而歎息羣士慕嚮異人並出卜式拔於芻牧□羊
擢於賈豎衞青奮於奴僕日磾出於降虜斯亦曩時版
築飯牛之朋已漢之得人於茲爲盛儒雅則公孫□董
仲舒兒寬篤行則石建石慶質直則汲黯卜式推賢則
韓安國鄭當時定令則趙禹張湯文章則司馬遷相如
滑稽則東方朔枚皋應對則嚴助朱買臣歷數則唐都
洛下閎協律則李延年運籌則桑□羊奉使則張騫蘇

時子善以明防前以智慮後榮執其愴然翰因見秋風
起乃思吳中菰菜鱸魚遂命駕而歸
妙於取勢綽有餘妍

三希堂法帖

释文（上）

武將軍則衛青霍去病受遺則霍光金日磾其餘不可勝紀是以興造功業制度遺文後世莫及孝宣承統纂脩洪業亦講論六藝招選茂異而蕭望之梁邱賀夏侯勝韋□成嚴彭祖尹更始以儒術進劉向王襃以文章顯將相則張安世趙充國魏相丙吉于定國杜延年治民則黃霸王成龔遂鄭□召信臣韓延壽尹翁歸趙廣漢嚴延年張敞之屬皆有功迹見述於世參其名臣亦其次也 臣褚遂良書

河南三龕孟法師二刻早年所書房公喬聖教記序

蕉林梁氏書畫之印 家在北潭 姤如御 陳定書印 陳定印 韓印逢禧

釋文（上）

三希堂法帖

長安同州本竝晚年書此倪寬贊與房碑記序用筆同晚年書也容夷婉暢如得道之士塵不能一毫嬰之觀之自鄙束縛於毫楮間耳諸王孫趙孟堅子固書
羣玉帖中帝京篇贗跡可笑蓋枯且露矣河南晚年書雖瘦實腴孟堅又云
文原曩在史館獲觀褚河南書今見此帖恍若久別而復覩其風儀也泰定四年秋分日鄧文原識

式古堂書畫 素履齋 項氏子京 天籟閣 御府圖書

三希堂法帖

三希堂法帖 释文（上）

永和九年歲在癸丑暮春之初會于會稽山陰之蘭亭脩稧事也羣賢畢至少長咸集此地有崇山峻領茂林脩竹又有清流激湍暎帶左右引以為流觴曲水列坐其次雖無絲竹管絃之盛一觴一詠亦足以暢敘幽情是日也天朗氣清惠風和暢仰觀宇宙之大俯察品類之盛所以遊目騁懷足以極視聽之娛信可樂也夫人之相與俯仰一世或取諸懷抱悟言一室之內或因寄所託放浪形骸之外雖趣舍萬殊靜躁不同當其欣於所遇暫得於已快然自足不知老之將至及其所之既惓情隨事遷感慨係之矣向之所欣俛仰之間以為陳

迹猶不能不以之興懷況脩短隨化終期於盡古人云死生亦大矣豈不痛哉每攬昔人興感之由若合一契未嘗不臨文嗟悼不能喻之於懷固知一死生為虛誕齊彭殤為妄作後之視今亦由今之視昔悲夫故列敘時人錄其所述雖世殊事異所以興懷其致一也後之攬者亦將有感於斯文

永和九年暮春月丙史山陰幽興發羣賢吟詠無足稱敘引抽毫縱奇札愛之重寫終不如神助畱為萬世法廿八行三百字最多無一似昭陵竟發不

紹興
秋壑圖書

三希堂法帖

三希堂法帖 释文（上）

知歸模寫典刑猶可禇彥遠記模不記禇要錄班班
紀名氏後生有得苦求奇尋購禇模驚一世寄言好
事但賞佳俗說紛紛那有是

才翁東齋所藏圖書嘗盡覽焉高平范仲淹題
皇祐己丑四月太原王堯臣觀
元祐戊辰二月獲于才翁之子泪字及之米黻記
簡池劉涇巨濟曾觀
大德甲辰三月庚午過仇伯壽許出示古今名跡末

魏公家記 松雪齋 趙孟頫印 東蜀文同章
米芾 楚國米芾 浦陽三鄭 彝齋
楚國米芾

元章所評轉摺豪芒備盡之語艮為確當御題 乾隆宸翰
禇摹蘭亭曩見墨搨及陸繼善鉤本今觀此卷乃知米
後四十四載是為至正丁亥張雨重觀于開元草樓
後見此不勝欣歎吳郡張澤之敬書
雨舊名澤之 張雨私印

唐馮承素書
神品 趙 天籟閣 墨林山人

永和九年歲在癸丑暮春之初會于會稽山陰之蘭亭
脩稧事也羣賢畢至少長咸集此地有崇山峻領茂林
脩竹又有清流激湍映帶左右引以為流觴曲水列坐

三希堂法帖

释文（上）

其次雖無絲竹管絃之盛一觴一詠亦足以暢敘幽情是日也天朗氣清惠風和暢仰觀宇宙之大俯察品類之盛所以遊目騁懷足以極視聽之娛信可樂也夫人之相與俯仰一世或取諸懷抱悟言一室之內或因寄所託放浪形骸之外雖趣舍萬殊靜躁不同當其欣於所遇暫得於己快然自足不知老之將至及其所之既惓情隨事遷感慨係之矣向之所欣俛仰之間以為陳迹猶不能不以之興懷況脩短隨化終期於盡古人云死生亦大矣豈不痛哉每攬昔人興感之由若合一契未嘗不臨文嗟悼不能喻之於懷固知一死生為虛誕

三希堂法帖

释文（上）

齊彭殤為妄作後之視今亦由今之視昔悲夫故列敘時人錄其所述雖世殊事異所以興懷其致一也後之攬者亦將有感於斯文

紹興 子京所藏

長樂許將熙甯丙辰孟冬開封府西齋閱

臨川王安禮黃慶基同閱元豐庚申閏月十日

朱光裔李之儀觀元豐五年三月二十七日

李秬王景通同觀戊七月十日

王景脩張太甯同觀

元豐四年孟春十日又同張保清馮澤縱觀交安王

三希堂法帖

釋文（上）

敕國儲為天下之本師導乃元良之教將以本固必由
求是正為鑒定如右甲寅人趙孟頫書
耶元貞元年夏六月僕將歸吳興叔亮內翰以此卷
定武舊帖在人間者如晨星矣此又落落若啟明者
八日
景脩題
仇伯玉 朱光庭 石蒼舒觀 元豐五年四月廿
至元甲午三月廿日巴西鄧文原觀
唐顏真卿書

釋文（上）

敕先非求忠賢何以審諭光祿大夫行吏部尚書充禮
儀使上柱國魯郡開國公顏真卿立德踐行當四科之
首懿文碩學為百氏之宗忠讜罄于臣節貞規存乎士
範述職中外服勞社稷專由其直方動用謂之懸解
山公啟事清彼品流叔孫制禮光我王度惟是一有實
貞萬國力乃稽古則思其人況太后崇徽外家聯屬顧
先勳舊方睦親賢俾其調護以全羽翼一王之制咨爾
兼之可太子少師依前充禮儀使散官勳封如故
建中元年八月廿五日
太尉兼中書令汾陽郡王臣使

三希堂法帖

三希堂法帖 释文（上）

中書侍郎闕

銀青光祿大夫中書舍人權知禮部侍郎臣于邵宣

奉

奉敕如右牒到奉行

建中元年八月廿六日 尚書吏部印共 告身之印五方

銀青光祿大夫守門下侍郎同平章事上柱國炎

朝議大夫守給事中審

月日時都事

左司郎中

吏部尚書闕

朝議郎權知吏部侍郎賜緋魚袋

正議大夫吏部侍郎上柱國吳縣開國公賜紫金魚袋

銀青光祿大夫行尚書左丞

告光祿大夫太子少師充禮儀使上柱國魯郡開國公

顏眞卿奉敕如右符到奉行

主事

令史

令使

郎中

建中元年八月廿八日下 尚書吏部印共 告身之印五方

紹興

三希堂法帖

三希堂法帖

释文（上）

御刻三希堂石渠寶笈法帖

顏眞卿自書告身宣和書譜及米芾寶章待訪錄皆所不載今卷尾有紹興中米友仁鑒定跋豈南宋後曾入官告世多傳本然唐時如顏平原書者絕少平原此卷之奇古豪宕者又絕少米元暉蔡君謨既已賞鑒矣余何容贊一言董其昌

顏眞卿自書告紹興九年四月七日臣米友仁恭覽審定

右顏眞卿自書告身忠賢不得而見也莆陽蔡襄齋戒以觀至和二年十月廿三日

魯公末年告身忠賢不得而見也莆陽蔡襄齋戒以觀至和二年十月廿三日兒立德踐行人喜道如言行志復奚誰 舊珍乞米鄰

豈知徐崚得眞傳 端莊流麗兩兼之審定分明識虎

漫將筋骨議前賢朱諤裴詩只廓填卻笑劉涇珍背紙

隆戊辰仲春御識

紙有五分墨尚襄為祕玩則此卷之可寶貴何如也乾

戲鴻墨刻毫髮不爽米芾謂劉涇得顏書朱巨川告背

者耶此卷墨氣似乏精采而遒勁中有蕭疎之致覆校

刻之戲鴻堂帖中其昌鑒別精審況經入石豈妄許可

顏魯公自書告而不言其流傳所自至明董其昌乃橅

內府耶周密煙雲過眼錄亦南宋時書所載徐崚家有

三希堂法帖

释文（上）

寒儉乍撫將軍訝宅雄何以告身垂正大黃庭遺得舊家風 吉光片羽總堪珍三百驪珠一串陳虎帳幾餘披几硯對題心喜得佳鄰 新城行在御題

敕典掌王言潤色鴻業必資純懿之行以彰課最之績久更其職用得其才朝議郎行尚書司勳員外郎知制誥朱巨川學綜墳史文含風雅貞廉可以勵俗通敏可以成務自司綸翰屢變星霜酌而不竭時謂無對今六官是總百度惟貞才識兼求爾其稱職膺茲獎拔是用正名光我禁垣實在斯舉可守中書舍人散官如故

三希堂法帖

释文（上）

建中三年六月十四日
太尉兼中書令臣在使元
銀青光祿大夫守中書侍郎同中書門下平章事臣
張使
通直官朝議郎守給事中賜緋魚袋臣關播奉行
奉敕如右牒到奉行建中三年六月十五日
侍中闕
銀青光祿大夫守門下侍郎同平章事杞
正議大夫行給事中審
月日時都事

三希堂法帖

三希堂法帖

释文（上）

左司郎中

吏部郎中

判郎中滋　　　主事怡

　　　　　　令史侯朝

　　　　　　书令史

告朝议郎守中书舍人朱巨川奉敕如右符到奉行

尚书左丞阙

吏部侍郎阙

尚书左丞阙

朝请大夫权判吏部侍郎范阳郡开国公翰

吏部尚书阙

尚书吏部印共十
告身之印二方

建中三年六月十六日下
尚书吏部印四方
告身之印四方

唐告多出善书者之手亦足以见一代文物之盛刘
鲁公道义风节师表百世其所书尤可宝也至大辛
玄仲春廿又二日古涪邓文原书
邓印　巴西邓
文原　氏善之

御前
之印
平生
真赏
内府
书印
奎华
堂印

江外惟湖州最卑下今年诸州水並湊此州入太湖田
苗非常没溺赖刘尚书出抚以此人心差安不然仅不
可安耳真卿白

政和　绍兴

御刻三希堂石渠寶笈法帖第四冊 釋文二

三希堂法帖 釋文（上）

三希堂法帖 釋文（上）

書譜卷上 吳郡孫過庭撰

夫自古之善書者漢魏有鍾張之絕晉末稱二王之妙王羲之云頃尋諸名書鍾張信為絕倫其餘不足觀可謂鍾張云沒而羲獻繼之又云吾書比之鍾張鍾當抗行或謂過之張草猶當雁行然張精熟池水盡墨假令寡人耽之若此未必謝之此乃推張邁鍾之意也考其專擅雖未果於前規摭以兼通故無慚於即事評者云彼之四賢古今特絕而今不逮古古質而今妍夫質以代興妍因俗易雖書契之作適以記言而淳醨一遷質文三變馳騖沿革物理常然貴能古不乖時今不同弊所謂文質彬彬然後君子何必易雕宮於穴處反玉輅於椎輪者乎又云子敬之不及逸少猶逸少之不及鍾張意者以為評得其綱紀而未詳其始卒也且元常專工於隸書百英尤精於草體彼之二美而逸少兼之擬草則餘真比真則長草雖專工小劣而博涉多優總其

唐孫虔禮書

[印]天府珍藏 石渠寶笈 恩賜堂 焦氏嚴子 觀其大略 珍藏書畫印 宣統

三希堂法帖

釋文（上）

終始匪無乖互謝安素善尺牘而輕子敬之書子敬嘗作佳書與之謂必存錄安輒題後答之甚以為恨安嘗問敬卿書何如右軍答云故當勝安云物論殊不爾子敬又答時人那得知敬雖權以此辭折安所鑒自稱勝父不亦過乎且立身揚名事資尊顯勝母之里曾參不入以子敬之豪翰紹右軍之筆札雖復粗傳楷則實恐未克箕裘況乃假託神仙恥崇家範以斯成學孰愈面牆後羲之往都臨行題壁子敬密拭除之輒書易其處私為不惡羲之還見乃歎曰吾去時真大醉也敬乃內慙是知逸少之比鍾張則專博斯別子敬之不及逸少

三希堂法帖

釋文（上）

無或疑焉余志學之年留心翰墨味鍾張之餘烈挹羲獻之前規極慮專精時逾二紀有乖入木之術無間臨池之志觀夫懸鍼垂露之異奔雷墜石之奇鴻飛獸駭之資鸞舞蛇驚之態絕岸頹峰之勢臨危據槁之形或重若崩雲或輕如蟬翼導之則泉注頓之則山安纖纖乎似初月之出天崖落落乎猶眾星之列河漢同自然之妙有非力運之能成信可謂智巧兼優心手雙暢翰不虛動下必有由一畫之閒變起伏於峯杪一點之內殊衄挫於豪芒況云積其點畫乃成其字曾不傍窺尺櫝俯習寸陰引班超以為辭援項籍而自滿任筆為體

三希堂法帖

三希堂法帖 释文（上）

聚墨成形心昏擬效之方手迷揮運之理求其妍妙不亦謬哉然君子立身務修其本揚雄謂詩賦小道壯夫不爲況復溺思豪釐淪精翰墨者也夫潛神對奕猶標坐隱之名樂志垂綸尚體行藏之趣詎若功定禮樂妙擬神仙猶埏埴之罔窮與工鑪而並運好異尚奇之士翫體勢之多方窮微測妙之夫得推移之奧賾著述者假其糟粕藻鑒者挹其菁華固義理之會歸信賢達之兼善者矣存精寓賞豈徒然與而東晉士人互相陶淬至於王謝之族郗庾之倫縱不盡其神奇咸亦挹其風味去之滋永斯道愈微方復聞疑稱疑得末行末古今

阻絕無所質問設有所會緘祕已深遂令學者茫然莫知領要徒見成功之美不悟所致之由或乃就分布於累年向規矩而猶遠圖真不悟習草將迷假令薄解草書粗傳隸法則好溺偏固自閡通規詎知心手會歸若同源而異派轉用之術猶樹而分條者乎加以趨變適時行書爲要題勒方畐真乃居先草不兼真殆於專謹真不通草殊非翰札真以點畫爲形質使轉爲情性草以點畫爲情性使轉爲形質草乖使轉不能成字真虧點畫猶可記文迴互雖大體相涉故亦傍通二篆俯貫八分包括篇涵泳飛白若豪釐不察則胡越殊

三希堂法帖

三希堂法帖 释文（上）

风者焉至如锺繇隶奇张芝草圣此乃专精一体以致
绝伦伯英不真而点画狼藉元常不草使转纵横自兹
已降不能兼善者有以非专精也虽篆隶草章
用多变济成厥美各有攸宜篆尚婉而通隶欲精而密
草贵流而畅章务检而便然后凛之以风神温之以妍
润鼓之以枯劲和之以闲雅故可达其情性形其哀乐
验燥湿之殊节千古依然体老壮之异时百龄俄顷嗟
乎不入其门讵窥其奥者也又一时而书有乖有合合
则流媚乖则彫疎略言其由各有其五神怡务闲一合
也感惠徇知二合也时和气润三合也纸墨相发四合
也偶然欲书五合也心遽体留一乖也意违势屈二乖
也风燥日炎三乖也纸墨不称四乖也情怠手阑五乖
也乖合之际优劣互差得时不如得器得器不如得志
若五乖同萃思遏手蒙五合交臻神融笔畅畅无不适
蒙无所从当仁者得意忘言罕陈其要企学者希风敘
妙虽述犹疎徒立其工未敷厥旨不揆庸昧辄效所明
庶欲弘既往之风规导将来之器识除繁去滥觏睹明
心者焉代有笔阵图七行中画执笔三手图貌乖舛点
画湮讹顷见南北流传疑是右军所制虽则未详真伪
尚可发启童蒙既常俗所存不藉编录至于诸家势评

三希堂法帖

釋文（上）

多涉浮華，莫不外狀其形，內迷其理，今之所撰，亦無取焉。若乃師宜官之高名，徒彰史諜；邯鄲淳之令範，空著縑緗。暨乎崔、杜以來，蕭、羊已往，代祀縣遠，名氏滋繁，或藉甚不渝，人亡業顯，或憑附增價，身謝道衰。加以糜蠹不傳，搜祕將盡，偶逢緘賞，時亦罕窺，優劣紛紜，殆難覼縷。其有顯聞當代，遺跡亦存，無俟抑揚，自標先後。且六炙之作，肇自軒轅，八體之興，始於嬴正。其來尚矣，厥用斯宏。但今古不同，妍質懸隔，既非所習，又亦略諸。復有龍蛇雲露之流，龜鶴花英之類，乍圖眞於率爾，或寫瑞於當年，巧涉丹青，工虧翰墨，異夫楷式，非所詳焉。代傳義之與子敬筆勢論十章，文鄙理疏，意乖言拙，詳其旨趣，殊非右軍。且右軍位重才高，調清詞雅，聲塵未泯，翰櫝仍存。觀夫致一書，陳一事，造次之際，稽古斯在，豈有貽謀令嗣，道叶義方，章則頓虧，一至於此。又云與張伯英同學，斯乃更彰虛誕。若指漢末伯英，（關一百六十餘字）約理贍，迹顯心通，披□□□，下筆無滯，詭詞異□，□所詳焉。然今之所陳，務□者，但右軍之書，代多稱習，良可據為宗匠，取立指歸，豈唯會古通今，亦乃情深調合。致使摹揭日廣，研習歲滋，先後著名，多從散落，歷代孤紹，非其效歟。試言其由，略陳數意，止如樂毅論、黃庭

三希堂法帖 释文（上）

經東方朔畫讚太師箴蘭亭集序告誓文斯並代俗所
傳真行絕致者也寫樂毅則情多怫鬱書畫讚則意涉
瓌奇黃庭經則怡懌虛無太師箴又縱橫爭折暨乎蘭
亭興集思逸神超私門誡誓情拘志慘所謂涉樂方笑
言哀已歎豈惟駐想流波將貽嘽嗳之奏馳神睢渙方
思藻繪□交雖其目擊道存尚或心迷議舛莫不強名
為體共習分區豈知情動形言取會風騷之意陽舒陰
慘本乎天地之心既□□情理乖其實原夫所致安有
體哉夫運用之方雖由己出規模所設信屬目前差之
一豪失之千里苟知□術適可兼通心不厭精謹案原
交此下

闕三十字落翰逸神飛亦猶宏羊之心預□無際庖丁之目
□見全牛嘗有好事就吾求習吾乃粗舉綱要隨而授
之無不心悟手從言忘意得縱未窮於眾術斷可極於
所臨矣若思通楷則少不如老學成規矩老不如少思
則老而逾妙學乃少而可勉勉之不已抑有三時時然
一變極其分矣至如初學分布但求平正既知平正務
追險絕既能險絕復歸平正初謂未及中則過之後乃
通會通會之際人書俱老仲尼云五十知命七十從心
故以達夷險之情體權變之道亦猶謀而後動動不失
宜時然後言言必中理矣是以右軍之書末年多妙當

緣思慮通審志氣和平不激不厲而風規自遠子敬已
下莫不鼓努為力標置成體豈獨工用不侔亦乃神情
懸隔者也或有鄙其所作或乃矜其所運自矜者將窮
性域絕於誘進之途自鄙者尚屈情涯必有可通之理
嗟乎蓋有學而不能未有不學而能者也考之即事斷
可明焉然消息多方性情不一乍剛柔以合體忽勞逸
而分軀或恬澹雍容內涵筋骨或折挫槎枿外曜峯芒
察之者尚精擬之者貴似況擬不能似察不能精分布
猶疎形骸未檢躍泉之態未覿其妍窺井之談已聞其
醜縱欲搪突羲獻誣罔鍾張安能掩當年之目杜將來

之口慕習之輩尤宜慎諸至有未悟淹留偏追勁疾不
能迅速翻效遲重夫勁速者超逸之機遲留者賞會之
致將反其速行臻會美之方專溺於遲終爽絕倫之妙
能速不速所謂淹留因遲就遲詎名賞會非夫心閒手
敏難以兼通者焉假令眾妙攸歸務存骨氣骨既存矣
而遒潤加之亦猶枝榦扶疎凌霜雪口彌勁花葉鮮茂
與雲日而相暉如其骨力偏多遒麗蓋少則若枯槎架
險巨石當路雖妍媚云闕而體質存焉若遒麗居優骨
氣將劣譬夫芳林落蘂空照灼而無依蘭沼漂蓱徒青
翠而奚託是知偏工易就盡善難求雖學宗一家而變

三希堂法帖

三希堂法帖 释文（上）

释文（上）

夫自古之善書者漢魏有鍾張之絶晉末稱二王之妙王羲之云頃尋諸名書鍾張信為絶倫其餘不足觀可謂鍾張云沒而羲獻繼之又云吾書比之鍾張鍾當抗行或謂過之張草猶當雁行然張精熟池水盡墨假令寡人耽之若此未必謝之此乃推張邁鍾之意也考其專擅雖未果於前規摭以兼通故無慚於即事評者云彼之四賢古今特絶而今不逮古古質而今妍夫質以代興妍因俗易雖書契之作適以記言而淳醨一遷質文三變馳騖沿革物理常然貴能古不乖時今不同弊所謂文質彬彬然後君子何必易雕宮於穴處反玉輅於椎輪者乎又云子敬之不及逸少猶逸少之不及鍾張意者以為評得其綱紀而未詳其始卒也且元常專工於隸書伯英尤精於草體彼之二美而逸少兼之擬草則餘真比真則長草雖專工小劣而博涉多優總其終始匪無乖互謝安素善尺牘而輕子敬之書子敬嘗作佳書與之謂必存錄安輒題後答之甚以為恨安嘗問敬卿書何如右軍答云故當勝安云物論殊不爾子敬又答時人那得知夫士屈於不知己而申於知己彼不知也曷足怪乎故莊子曰朝菌不知晦朔蟪蛄不知春秋老子云下士聞道大笑之不笑之則不足以為道也豈可執冰而咎夏蟲哉自漢魏已來論書者多矣妙跡雖存委巷理亦勞而少功一字乃終篇之准一點成一字之規眾點齊列為體互乖一畫之間變起伏於鋒杪一點之內殊衂挫於毫芒况復趣長適短情性各異血濃骨老筋藏肉瑩爽麗流便窈窕妍華違而不犯和而不同留不常遲遣不恒疾帶燥方潤將濃遂枯泯規矩於方圓遁鉤繩之曲直乍顯乍晦若行若藏窮變態於毫端合情調於紙上無間心手忘懷楷則自可背羲獻而無失違鍾張而尚工譬夫絳樹青琴殊姿共艷隨珠和璧異質同妍何必刻鶴圖龍竟慚真體得魚獲兔猶恡筌蹄聞夫家有南威之容乃可論於淑媛有龍泉之利然後議於斷割語過其分實累樞機吾嘗盡思作書謂為甚合時稱識者輒以引示其中巧麗曾不留目或有誤失翻被嗟賞既昧所見又喻所聞或以年職自高輕致陵誚余乃假之以緗縹

三希堂法帖

释文（上）

之以古目則賢者改觀□夫繼聲競賞毫末之奇罕議峰端之失猶惠□之好僞似葉公之懼眞是知伯子之息流波盡有由矣夫蔡邕不謬賞孫陽不妄顧者以其元鑒精通故不滯於耳目也向使奇音在爨庸聽驚其妙響逸足伏櫪凡識知其絕羣則伯喈不足稱良樂未可尚也至若老姥遇題扇初怨□後請門生獲書机父知春秋老子云下士聞道大笑之不笑之則不足以爲道也豈可執冰而咎夏蟲哉

彼不知也易足怪乎故莊子曰朝菌不知晦朔蟪蛄不知春秋老子云下士聞道大笑之

削而子懊知與不知也夫士屈於不知已而申於知已

可尚也至若老姥遇題扇初怨□後請門生獲書机父

妙響逸足伏櫪凡識知其絕羣則伯喈不足稱良樂未

三希堂法帖

释文（上）

自漢魏已來論書者多矣妍蚩雜糅條目紛紛或重述舊章了不殊於既往或苟與新說竟無益於將來徒使繁者彌繁闕者仍闕今撰爲六□分成兩卷第其工用名曰書□庶使一家後進奉以規模四海知音或存觀省纖祕之旨余無取焉 垂拱三年寫記

政和

宣和

御刻三希堂石渠寶笈法帖 第五冊 釋文三

唐懷素書

為其山不高地亦無靈為其泉不深水亦不清為其書不精亦無令名後來足可深感藏眞自風廢近來已八歲近蒙薄減今所為其顚逸全勝往年所顚形詭異不知從何而來常自不知耳昨奉二謝書問知山中事有也

三希堂法帖

三希堂法帖
 釋文（上）
 釋文（上）

懷素書所以妙者雖率意顚逸千變萬化終不離魏晉法度故也後人作草皆隨俗繾綣不合古法不識者以為奇不滿識者一笑此卷是素師肺腑中流出尋常所見皆不能及之也
延祐五年十月廿三日為彥清書翰林學士承旨榮祿大夫知制誥兼修國史趙孟頫書

唐柳公權書

公權蒙詔出守翰林職在閒冷親情囑託誰肻響應深察感幸公權呈

三希堂法帖

释文（上）

三希堂法帖 释文（上）

唐临右军书

曼倩平原厭次人也魏建安中分次以又爲郡人焉先
生事漢武帝漢書具載瑋博達思周變通以爲濁世不
可以富位苟出不以直道也故傾抗以傲世世不
以垂訓故正諫□□□□□不可以久安也故談諧以取
容潔其道而穢其跡清其質而□□□□□不可以卽進
退而不離羣若乃□□□□□□□不爲卽進
□讚以知來□□典八索九邱陰陽圖緯之學百
家衆流之論周給敏捷之辨枝離覆逆之數經脉藥石
之藝射御書計之術乃研精而究其理不習而盡其巧
經目而諷於口過耳而闇於心夫其明濟開豁苞含宏
大凌轢卿相謝唅豪桀戲萬乘若寮友視疇列如草芥
雄節邁倫高氣蓋世可謂拔乎其萃遊方之外者也談
者又以先生噓吸冲和吐故納新蟬蛻龍變棄世登仙
神□造化靈爲星辰此又奇怪恍惚不可備論者也大
人來此國僕自京都歸定省覩先生之縣邑想□生之
之高風徘徊路寢見先生之遺像逍遙城郭覩□生之
祠宇慨然有懷乃作頌曰其辭曰
矯矯先生肥遁貞退弗終否進亦避榮臨世濯足稀

三希堂法帖

释文（上）

此唐人臨右軍書帖

頌聲　永和十二年五月十三日書與王敬仁

古振纓涅而無滓既濁能清無滓伊何高明克柔無能
清伊何視淳若浮樂在必行處罔憂跨世淺時遠蹈獨
遊瞻望往代髣想追蹤□□生其道猶龍染跡朝隱
和而不同棲遲下位聊以從容我求自東言適茲邑敬
問墟墳佇原隰虛墓徒存精靈永戢民思其軌祠宇
斯立俳佪寢遺像在圖周□宇庭序荒蕪榱棟傾
落草萊弗除肅肅先生豈為是居居弗荊遊遊□清昔
在有德罔不遺靈天秩有禮神鑒孔明仿佛風塵用垂

跋唐人臨右軍像贊卷後

右軍小楷真蹟人間絕少世傳黃庭多惡札而樂毅
亦梁代摹書像贊非晉筆米海嶽審定豈容議耶玄
皇書宗逸少當時自虞褚而下家臨戶學右軍衣鉢
遍天下然拘則乏趣蕩則踰矩下筆往往不逮前人
今之去唐又何啻唐之去晉耶得唐人真書足稱寶
矣豈其去老夫耄矣追思往哲
實勞我心李觀周書七日與歎患其無骨蔡入鴻都
觀碣十旬不返嗟其出羣子于此卷不能無感云故

三希堂法帖

三希堂法帖

释文（上）

昔人云法書臨摹有二種摹帖如梓人作屋繕造雖具準繩工拙自異臨帖如雙鵠摩天各隨所至而息此善喻也二法皆莫善於唐人彼其去古未遠學力更深用筆操縱自如所以可貴是帖為唐臨右軍東方生像讚陶隱居所稱右軍之迹即宋搨已如晨星況唐人臨本乎唐人故善書爾時必有唐以前搨下真蹟無幾者今之不能為唐臨可知矣董其昌觀因題

方像讚其結束波策若優孟之學叔敖至其隱勁於圓藏巧於拙黯淡有餘鋒穎不露信非唐人不能臻此余所見韓宗伯家曹娥碑本正與此帖相類不必取證於米家數言也今世得晉人真蹟甚難買王得羊已為希覯茲宋學士所以三復興歎耳昔年曾見之吳敬仲處今歸用卿漫識數語於後已酉良月新安晚學汪道會書於白門長千里

此卷自唐至今不知幾易主矣而歸之大司空劉公倘亦桃花源中不知有漢何論魏晉者耶即勿論東

紀之洪武五年秋八月吉日翰林學士亞中大夫知制誥兼修國史金華宋濂書

三希堂法帖

三希堂法帖

释文（上）

唐模王氏書

禎九年上元日南海陳子壯書 [陳印子壯][集生]

惡用是辯眞贋較久近乎又所謂去其人而可矣崇

情不自勝奈何因反慘塞不次王羲之頓首頓首

十一月十三日羲之頓首頓首遷姨母哀哀痛剜

惠十代再從伯祖晉右軍將軍羲之書

初月十二日山陰羲之報近欲遣此書停行無人不辨

遣信昨至此且得去月十六日書雖遠爲慰過囑卿佳

[王芝][皮廬]

方像贊誰氏之子蒼勁有餘力追作者而宋濂溪學

士題跋數語與會軒翥乃無一筆不遠肖右軍之神

頓首

蒼頓首□□□爲念吾廬腫却平甚無賴力不次

惠十代叔祖晉侍中黎將軍蒼書 [軒之][王芝][春草軒審是記]

不吾頓患殊劣劣方涉道憂悴力不具羲之報

[居仁]

翁尊體安和伏慰侍省小兒竝健適遣信余澤小頓自

當令卿知吾言之不虛也郭桂陽已至將甲甚精唯王

臨慶軍馬小不稱耳比病告皆差秋冬不復憂病也

遲更知問 七月廿七日 [春草軒審是記]

惠九代三從伯祖晉黃門郎徽之書

二日告□氏女新月哀摧不自勝奈何念痛慕不

三希堂法帖

释文（上）

三希堂法帖

释文（上）

可任得疏知汝故異惡懸心雨濕熱復何如不吾擧
勞並頓勿復數日還汝比自護力不具徽之等書
頓勿不具獻之再拜
廿九日獻之白昨遂不奉別悵恨深體中復何如弟甚
惡九代從伯祖晉中書令憲侯獻之書　姚懷珍　滿騫
郡謹牒　七月廿四日臣王僧虔啟
太子舍人王□　牒在職三載家貧仰希江郢所統小
惡六代從伯祖齊侍中懿子慈書

得柏酒等六種足下書此已久忽致厚費深勞念至王
慈具荅　范武騎　唐懷充
汝比可也定以何日達東想大小並可行遲陳賜還知
汝劣吾常耳卽具
惡六代從叔祖梁中書令臨汝安侯志書
一日無申秖字未正屬雨氣方昏得告深慰吾夜來患
喉痛憒憒何辨字未晚當故造遲敍辨字未懷反不具
萬歲通而二季四囝三囝銀青光祿大夫行鳳閣侍
郞同鳳閣鸞臺平章事上柱國琅邪縣開國男惡王
方慶進

三希堂法帖

释文（上）

右唐人摹王方慶萬歲通天進帖真蹟一卷金輪御朝始製十三字今帖歲月皆用其體唐紙精古此又獨他帖按唐史天后嘗訪右軍筆跡於方慶家方慶進者十卷凡二十有八人惟羲獻見于此帖所謂祖僧綽六代祖導十代祖洽九代祖珣八代祖曇首七代十一代祖仲寶五代祖篤高祖規曾祖褒皆軼

释文（上）

焉是時則天御武成殿示羣臣仍令中書舍人崔融為寶章集以敘其事復賜方慶寶泉述書賦乃謂當復賜時后命盡揭本留內更加珍飾錦背歸還王氏人到于今稱之故泉有順天矜而永保先業從人欲而不顧兼金之句有建隆新史館印盖即當時摹取囧內之本而界之館中者建中靖國刻歸祕閣續帖可擬淳熙已亥歲先君在郎省以一端石四畫軸有小璽幷穎川印而三態備衆妙摹遍天真亦非它帖之韓莊敏家贊曰易洛石赤心以出寶圖燕涎雞晨卽瑞製書有奕王門

岳倦

陳定篤生 項印 篤蕃 春草 貞定 是記 軒齋 軒蕃 禮義傳 臨濮 穎川禛 華 家之印 世侯商 種香軒 夏 長子 書印 岳氏 紹興 長 私印 晴雪 外史 王芝 私印

三希堂法帖

释文（上）

南士華胙獻其家琛陳於口除筆法之神匪臨伊摹史館之儲尚其不誣 倦翁岳珂書

右唐摹王氏進帖岳氏具言始末傳信傳寶為宜然雙鉤之法世久無聞米南宮所謂下眞蹟一等閣帖十卷書林以為祕藏使以摹迹較之彼特土苴耳晉人風裁賴此以存具眼者當以予為知言好事之家不見唐摹不足以言知書者矣

右唐人雙鉤晉王右軍而下十帖岳倦翁謂卽武后臨漢種杏句曲倦翁岳珂書

方外張雨謹題

南土華胙獻其家琛陳於口除筆法之神匪臨伊摹通天時所摹雷內府者通天抵今八百四十年而紙墨完好如此唐人雙鉤世不多見況此又其精妙者豈易得哉在今世當為唐法書第一也此帖承傳之詳已具倦翁跋中但宋諸家評品略無論及者蓋自建隆以來世藏天府至建中靖國入石始流傳人閒宜乎不為米黃諸公所賞也此書世藏岳氏元在其幾世孫仲遠處不知何時歸無錫華氏華有棲碧翁彥清者讀書能詩多畜古法書名畫帖尾有春草軒審是記卽其印章今其裔孫夏宇中甫者襲藏維謹恐一旦失墜遂勒石以傳其摹刻之工極其精妙

三希堂法帖

释文（上）

視祕閣續帖不啻過之夏其知所重哉嘉靖丁巳七月既望長洲文徵明題時年八十有八

摹書得在位置失在神氣此直論下技耳觀此帖雲花滿眼奕奕生動并其用墨之意一一備具王氏家風漏洩殆盡是必薛稷鍾紹京諸名手雙鉤塡廓豈云下眞一等項庶常家藏古人名跡雖多知無逾此文徵仲耄年作蠅頭跋尤可寶也萬曆壬子董其昌

三希堂法帖

释文（上）

五代楊凝式

題

凝式啟夏熱體候佳宜長□解蟲各二字未辨致佳紙苦非□□乳之辨二字未辨言卽病章書未辨斤□寶未辨以下

【神品】

右楊景度行書山谷有云俗書秪識蘭亭面欲換凡骨無金丹誰知洛陽楊風子下筆便到烏絲闌爲前輩推重如此王欽若在祥符天覬節尚有暇及此耶此帖絕無發風動氣處尤可寶也大德五年七月十九日直寄道人鮮于樞獲觀信筆書

三希堂法帖

释文（上）

天籟閣

香光謂宋四大家竝從楊少師津逮以造魯公之室此言非會到毘盧頂者不能道夏熱帖世無刻本雖半漫漶存者如雲中龍爪令人洞心駴目松雪困學兩跋具是平生佳書張照敬記

楊景度書出於人見知之表自非深於書者不能識也此帖沈著而又蕭灑眞奇跡可寶藏延祐丙辰歲十一月十三日吳興趙孟頫題

神品

書寢乍典朝飢正甚忽蒙簡翰猥賜盤飧當一葉報秋之初乃韭花逞味之始助其肥羜實謂珍羞充腹之餘銘肌載切謹修狀陳謝伏惟鑒察謹狀

概鍋 七月十一日凝式狀

大德壬寅忠宣後人張晏嘗收

宣和書譜載楊凝式正書韭花帖商旅般渡紹興以厚價購得之故傳之於江南可與參政浙西迴攜來

三希堂法帖

三希堂法帖 釋文（上）

楊少師韭花帖米元章一見得正書之美余與董思

一今止存此帖云正德壬申夏通許貢希朱記
奎秀才始售之聞被賜時有蘇武牧羊圖一玉壺印
中有此題跋決無疑也今其孫瑢與其壻崔應
屋時王弟□攜避通許蘆氏里國初希朱高祖交稿
此帖元奎章閣舊畜也頒賜與封巨鹿王時公元社

〔天籟閣〕〔神游心賞〕〔項墨林鑑賞章〕〔子京〕〔瑞本家傳〕
〔張晏私印〕〔趙氏子昂〕〔子孫世昌〕〔李橋〕〔墨林秘玩〕〔守拙之印〕

釋文（上）

相惠大德八年歲在甲辰三月初十日集賢學士嘉
議大夫兼樞密院判張晏敬書

題楊少師韭花帖後

翁見之秀州項鑑臺齋中今年丁丑八十子毖攜過
山中老眼摩挲頓覺一番明淨陳繼儒記〔繼儒〕

春畦雨後滋蔬甲五代風流暎韭花八百年來誰作
祖十三行外自成家涪翁美譽塵埃絕米老清評品
格賒博雅翩翩張學士珍藏妙蹟果非差
韭花爆爆動秋蔬厭歲經霜味壓侯鯖思學
圃氣凌奉橘欲吞吳與顏上下名何重
𡘙柳低昂品
不孤七百卜年尚完美若非神護定為芻
崇禎十七年甲申冬至日朝白父徐守和〔守和之印〕〔朗白〕

三希堂法帖

釋文（上）

三希堂法帖

釋文（上）

韭花帖膽炙舊譜今觀真蹟風度凝遠古法逈逸虞歐後欲自作祖矣楊少師故是參悟一流卓然見其道韻翩躚高邁襄陽驚歎何怪焉余輩得見此八百年神明物艮是大幸事周生兄鑒藏一何多奇時倪遯菴同在座咀歎不能捨云同社鏡泂韶識五代楊凝式韭花帖名賢題識項元汴真賞楊少師韭花帖董香光刻入鴻堂中者也少時會在平湖高文恪家見之今再入仙源自歎凡骨如故卷首有煙客奉常顥菴相國父子圖書知其曾貯西廬裝池騎縫松雪印識宛然不特真帖閱七百餘年卽

御刻三希堂石渠寶笈法帖

照敬識 張照私印

標綾亦自元時到今矣東坡有云無乃天公令鬼守又云人生安得如汝壽斯之謂歟乾隆五年九月張

朱太宗書

御刻三希堂石渠寶笈法帖 第六冊 釋文三

石渠寶笈 天籟閣 神品 退密 項 叔子 項子京家珍藏 項墨林鑑賞章

敕蔡行 御書之寶

省所上劄子辭免領殿中省事具悉事不久任難以仰成職不有總難以集序朕肇建綱領之官使率厥同況六尚書之職地近清切事繁而員衆以卿踐更既久理

三希堂法帖

三希堂法帖

释文（上）

宜因任俾領盾省實出束求乃願還稱謂殊見撝謙成
命自朕於義母違爾其益勵前修以稱眷倚所請宜不
允仍斷來章故茲詔示想宜知悉
敕蔡行
元祐三年五月廿六日給事鄭穆拜觀
天生聖人與物自殊拜觀是敕蓋可見矣行公在當
朝功績大著宜膚是寵亦爲不薄其德望之盛子瞻
已詳述堅不暇及聊志歲月云時元祐乙亥五月八
日 敕

釋文（上）

三希堂法帖

宋高宗書

日山谷黃廷堅

千字文

天地元黃宇宙洪荒日月盈昃辰宿列張寒來暑往秋
收冬藏閏餘成歲律呂調陽雲騰致雨露結爲霜金生
麗水玉出崑岡劍號巨闕珠稱夜光果珍李柰菜重芥
薑海鹹河淡鱗潛羽翔龍師火帝鳥官人皇始制文字
乃服衣裳推位遜國有虞陶唐弔民伐罪周發殷湯坐
朝問道垂拱平章愛育黎首臣伏戎羌遐邇壹體率賓
歸王鳴鳳在樹白駒食場化被草木賴及萬方蓋此身

三希堂法帖

释文（上）

髮四大五常恭惟鞠養豈敢毀傷女慕清絜男效才良
知過必改得能莫忘罔談彼短靡恃己長信使可覆器
欲難量墨悲絲染詩讚羔羊景行維賢尅念作聖德建
名立形端表正空谷傳聲虛堂習聽禍因惡積福緣善
慶尺璧非寶寸陰是競資父事君曰嚴與敬孝當竭力
忠則盡命臨深履薄夙興溫凊似蘭斯馨如松之盛川
流不息淵澄取映容止若思言辭安定篤初誠美慎終
宜令榮業所基藉甚無竟學優登仕攝職從政存以甘
棠去而益詠樂殊貴賤禮別尊卑上和下睦夫唱婦隨
外受傅訓入奉母儀諸姑伯叔猶子比兒孔懷兄弟同

释文（上）

氣連枝交友投分切磨箴規仁慈隱惻造次弗離節義
廉退顛沛匪虧性靜情逸心動神疲守真志滿逐物意
移堅持雅操好爵自縻都邑華夏東西二京背芒面洛
浮渭據涇宮殿盤鬱樓觀飛驚圖寫禽獸畫綵仙靈丙
舍傍啟甲帳對楹肆筵設席鼓瑟吹笙陞階納陛弁轉
疑星右通廣內左達承明既集墳典亦聚群英杜稿鍾
隸漆書壁經府羅將相路俠槐卿戶封八縣家給千兵
高冠陪輦驅轂振纓世祿侈富車駕肥輕策功茂實勒
碑刻銘磻溪伊尹佐時阿衡奄宅曲阜微旦孰營桓公
輔合濟弱扶傾綺迴漢惠說感武丁俊乂密勿多士實

三希堂法帖

三希堂法帖 释文（上）

宵晉楚更霸趙魏困橫假途滅虢踐土會盟何遵約法
韓弊煩刑起翦頗牧用軍最精宣威沙漠馳譽丹青九
州禹蹟百郡秦并嶽宗恆岱禪主云亭鴈門紫塞雞田
赤城昆池碣石鉅野洞庭曠遠綿邈巖岫杳冥治本於
農務茲稼穡俶載南畝我藝黍稷稅熟貢新勸賞黜陟
孟軻敦素史魚秉直庶幾中庸勞謙謹敕聆音察理鑑
貌辨色貽厥嘉猷勉其祗植省躬譏誡寵增抗極殆辱
近恥林皋幸即兩疏見機解組誰逼索居閒處沈默寂
寥求古尋論散慮逍遙欣奏累遣慼謝歡招渠荷的歷
園莽抽條枇杷晚翠梧桐早彫陳根委翳落葉飄飖遊

鵾獨運凌摩絳霄耽讀翫市寓目囊箱易輶攸畏屬耳
垣牆具膳飡飯適口充腸飽飫烹宰飢厭糟糠親戚故
舊老少異糧妾御績紡侍巾帷房團扇員潔銀燭煒煌
晝眠夕寐藍笋象牀弦歌酒讌接杯舉觴矯手頓足悅
豫且康嫡後嗣續祭祀蒸嘗稽顙再拜悚懼恐惶牋牒
簡要顧答審詳骸垢想浴執熱願涼驢騾犢特駭躍超
驤誅斬賊盜捕獲叛亡布射遼丸嵇琴阮嘯恬筆倫紙
鈞巧任釣釋紛利俗並皆佳妙毛施淑姿工顰妍笑年
矢每催義暉朗曜旋璣懸斡晦魄環照指薪修祜永綏
吉劭矩步引領俯仰廊廟束帶矜莊徘徊瞻眺孤陋寡

三希堂法帖

释文（上）

洛神赋

黄初三年余朝京师還濟洛川古人有言斯水之神名
曰宓妃感宋玉對楚王神女之事遂作斯賦其詞曰
余從京師言歸東藩背伊闕越轘轅經通谷陵景山日
既西傾車殆馬煩爾乃稅駕乎蘅皋秣駟乎芝田容與
乎楊林流眄乎洛川於是精移神駭忽焉思散俯則未
察仰以殊觀睹一麗人于巖之畔爾乃援御者而告之
曰爾有覿於彼者乎彼何人斯若此艷也御者對曰臣
聞河洛之神名曰宓妃則君王之所見也無乃是乎其
狀若何臣願聞之余告之曰其形也翩若驚鴻婉若游
龍榮曜秋菊華茂春松髣髴兮若輕雲之蔽月飄颻兮
若流風之迴雪遠而望之皎若太陽升朝霞迫而察之
灼若芙蕖出淥波穠纖得衷脩短合度肩若削成腰如
束素延頸秀項皓質呈露芳澤無加鉛華不御雲髻峨
峨脩眉聯娟丹唇外朗皓齒內鮮明眸善睞靨輔承權
瓌姿艷逸儀靜體閒柔情綽態媚於語言奇服曠世骨
像應圖披羅衣之璀璨兮珥瑤碧之華裾戴金翠之首

三希堂法帖

三希堂法帖

释文（上）

飾綴明珠以耀軀踐遠遊之文履曳霧綃之輕裾微幽
蘭之芳藹兮步踟躕於山隅於是忽焉縱體以遨以嬉
左倚采旄右蔭桂旗攘皓腕於神滸兮采湍瀨之元芝
余情悅其淑美兮心振蕩而不怡無良媒以接歡兮託
微波而通辭願誠素之先達解玉佩而要之嗟佳人之
信脩羌習禮而明詩抗瓊珶以和予兮指潛淵而為期
執眷眷之款情兮懼斯靈之我欺感交甫之棄言兮悵
猶豫以狐疑收和顏而靜志兮申禮防以自持於是洛
靈感焉徙倚彷徨神光離合乍陰乍陽竦輕軀以鶴立
若將飛而未翔踐椒塗之郁烈步蘅薄而流芳超長吟

释文（上）

以永慕兮聲哀厲而彌長爾乃衆靈雜遝命儔嘯侶或
戲清流或翔神渚或采明珠或拾翠羽從南湘之二妃
攜漢濱之游女歎匏瓜之無匹詠牽牛之獨處揚輕袿
之綺靡翳脩袖以延佇體迅飛鳧飄忽若神凌波微步
羅襪生塵動無常則若危若安進止難期若往若還轉
盼流精光潤玉顏含辭未吐氣若幽蘭華容婀娜令我
忘飡於是屏翳收風川后靜波馮夷鳴鼓女媧清歌騰
文魚以警乘鳴玉鸞以偕逝六龍儼其齊首載雲車之
容裔鯨鯢踊而夾轂水禽翔而為衞於是越北沚過南
岡紆素領迴清揚動朱脣以徐言陳交接之大綱恨人

三希堂法帖

三希堂法帖

释文（上）

神之道殊怨盛年之莫當抗羅袂以掩涕兮淚流襟之
浪浪悼良會之永絕兮哀一逝而異鄉無微情以效愛
獻江南之明璫雖潛處於太陰長寄心於君王忽不寤
其所舍悵神宵而蔽光於是背下陵高足往心畱遺情
想像顧望懷愁冀靈體之復形御輕舟而上泝浮長川
而忘返思緜緜而增慕夜耿耿而不寐霑繁霜而至曙
命僕夫而就駕吾將歸乎東路攬騑轡以抗策悵盤桓
而不能去

德壽殿書

皇姊 印不
圖畫 明
梁清 蕉林
標印 鑒定
冶溪
漁隱

崇禎癸酉九月廿五日宋獻穫觀于俞光祿觀玩軒

獻子 蕉林秘玩 觀其大略

御刻三希堂石渠寶笈法帖第七冊　釋文四

宋高宗書

[石渠寶笈]

付岳飛 [御前之寶] 伍

卿盛秋之際提兵按邊風霜已寒征馭良苦如是別有事宜可密奏求朝廷以淮西軍叛之後每加過慮長江上流一帶緩急之際全藉卿軍照管可更戒飭所屬軍馬訓練整齊常若寇至蘄陽江州兩處水軍亦宜遣發以防意外如卿體國豈待多言

嵇康養生論行書 [舊屋林書 姚婺子 子淥 保之] 眞草聞

三希堂法帖 釋文（上）

世或有謂神仙可以學得不死可以力致者或云上壽百二十古今所同過此以往莫非妖妄者此皆兩失其情試粗論之夫神仙雖不目見然記籍所載前史所傳較而論之其有必矣似特受異氣稟之自然非積學所能致也至於導養得理以盡性命上獲千餘歲下可數百年可有之耳而世皆不精故莫能得之何以言之夫服藥求汗或有弗獲而愧情一集渙然流離終朝未餐則囂然思食而曾子銜哀七日不飢夜分而坐則低迷思寢內懷殷憂則達旦不眠勁刷理鬢醇醴發顏僅乃得之壯士之怒赫然殊觀植髮衝冠由此言之精神之

三希堂法帖 釋文（上）

三希堂法帖

釋文（上）

於形骸猶國之有君也神躁於中而形喪於外猶君昏於上國亂於下也夫為稼於湯世偏有一溉之功者雖終歸燋爛必一溉者後枯然則一溉之益固不可誣也而世常謂一怒不足以侵性一哀不足以傷身輕而肆之是猶不識一溉之益而望嘉穀於旱苗者也是以君子知形恃神以立神須形以存悟生理之易失知一過之害生故修性以保神安心以全身愛憎不棲於情憂喜不窗於意泊然無感而體氣和平又呼吸吐納服食養生使形神相親表裏俱濟也夫田種者一畝十一斛謂之良田此天下之通稱也不知區種可百餘斛田種一也至於木養不同則功收相懸謂商無十倍之價農無百斛之望此守常而不變者也且豆令人重榆令人瞑合歡蠲忿萱草忘憂愚智所共知也薰辛害目豚魚不養常世所識也凡所食之氣蒸性染身莫不相應豈惟蒸之使黃而無使堅芬之使香而無使延哉故神農曰上藥養命中藥養性者誠知性命之理因輔養以通也而世人不察惟五穀是見聲色是就目惑元黃耳務淫哇滋味煎其府藏醴醪煮其腸胃香芳腐其骨髓喜怒悖

三希堂法帖

三希堂法帖 释文（上）

其正氣思慮銷其精神哀樂殃其平粹夫以蕞爾之軀攻之者非一塗易竭之身而內外受敵身非木石其能久乎其自用甚者飲食不節以生百病好色不勌以致乏絕風寒所災百毒所傷中道夭於眾難世皆知笑悼謂之不善持生也至於措身失理亡之於微積微成損積損成衰從衰得白從白得老從老得終悶若無端中智以下謂之自然縱少覺悟咸歎恨於所遇之初而不知慎眾險於未兆是由桓侯抱將死之疾而怒扁鵲之先見以覺痛之日為受病之始也害成於微而救之於著故有無功之理馳騁常人之域故有一切之壽仰觀

俯察莫不皆然以多自證以同自慰謂天地之理盡此而已矣縱聞養生之事則斷以所見謂之不然其次狐疑雖少庶幾莫知所由其次自力服藥半年一年勞而未驗志以厭衰中路復廢或益之以畋漁而泄之以尾閭欲坐望顯報者或抑情忍欲割棄榮願而嗜好常在耳目之前所希在數十年之後又恐兩失內懷猶豫心戰於內物誘於外交賒相傾如此復敗者夫至物微妙可以理知難以目識譬猶豫章生七年然後可覺耳今以躁競之心涉希靜之塗意速而事遲望近而應遠故莫能相終夫悠悠者既未效不求而求者以不專喪業

偏恃者以不兼無功追術者以小道自溺凡若此類故
欲之者萬無一能成也善養生者則不然矣清虛靜泰
少私寡欲知名位之傷德故忽而不營非欲而彊禁也
識厚味之害性故棄而弗顧非貪而後抑也外物以累
心不存神氣以醇白獨著曠然無憂患寂然無思慮又
守之以一養之以和和理日濟同乎大順然後蒸以靈
芝潤以體泉晞以朝陽綏以五絃無為自得體妙心元
忘歡而後樂足遺生而後身存若此以往恕可與羨門
比壽王喬爭年何為其無有哉

右嵇康養生論一卷眞草相間用智永千文體後有
德壽御書印德壽宋高宗宮名作于紹興十八年戊
辰實中興之二十二年也又九年丙子孝宗受禪始
尊高宗為太上皇退處德壽勤時筆計其年當過耳順而
崩于是宮此書蓋倦勤時筆計其年當過耳順而
墨精密乃如此豈眞有得于養生之說故歟史稱其
博學彊記繼體守文而攪亂反正復讎雪恥為未足
觀於是書者其亦有所感矣吾友楊應寧都憲得此

三希堂法帖

三希堂法帖 釋文(上) 二五八一

釋文(上) 二五八二

三希堂法帖

三希堂法帖

释文（上）

释文（上）

右太史姚君繼文藏宋思陵手書嵇中散養生論一篇行楷真草相間後有德壽御書印德壽思陵為太上時所居宫也思陵初擬豫章在青冰之間晚始意山陰傍及鐵門限此尤其得意筆正書時於督策露章法一二蓋欲以拙救熟耳行草翩翩二王堂廡閒而不能脱蹊逕然要當於六代人求之繼文工八法無俟余赘余獨歎中散之精於持論而身不能免也其微言奥旨若遺丹之在藏數百千年尚能起痼

而藏之敬題其後正德三年六月十三日長沙李東陽書

〔李印東陽〕〔冶溪漁隱〕〔主峰深處〕

離凡中所謂一怒足以侵性一哀足以傷身思陵深戒之故德壽三十年不減玉清上真而五國之游魂不返矣單豹食外彭聘為天其思陵與中散之謂耶

萬曆紀元秋七月晦吳郡王世貞書於武昌南樓

〔王印元美〕〔天籟居士〕〔翁闔子孫〕〔梁清標觀其大略〕〔玉蘭堂章〕

地黃飼老馬可使光鑒人吾聞樂天語喻馬施之身我衰正伏櫪垂耳氣不振移栽附沃壤蕃茂爭新春沈水得稬根重湯養陳薪投以東阿清和以北海醇崖蜜助甘冷山薑發芳辛融為寒食餳嚼作瑞露珍丹田自宿火渴肺還生津願餉内熱子一洗膏中塵

三希堂法帖

释文（上）

三希堂法帖

释文（上）

宋孝宗書

張元素召見問以政道對曰隋主好自專庶務不任羣臣羣臣恐懼唯知稟受奉行而已莫之敢違以一人之智決天下之務借使得失相半乖謬已多下誹上蔽而亡何待陛下誠能謹擇羣臣而分任以事高拱穆清而考其成敗以施刑賞何憂不治上善其言

賜曾覿〔御書之寶〕

隆興二年中秋日臣覿等從上詣德壽宮謁見朝回上御內殿語臣等為政恤民之道甚難往者蘇湖潦饑發封樁賑濟運綱稽緩出內帑助調小民猶有瓊林大盈之言安知吾心哉固政不勤則荒民不恤則怨人心然也吾常戒懼不敢怠忽臣覿等拜手稽首謹稱賀曰誠毋以逸豫為期而思海宇之廣邊境之虞必使人物咸若登春臺躋壽域可同樂也猗歟盛哉上是日閱唐史至太宗與張元素語宗為治之意語臣等曰吾行有不迨即時推廣當時太隋主有好專之失親灑宸翰以寄其思奏毋隱故書此以賜卿臣覲謹捧領謝無任感激伏書千下八月十六日中大夫祕書監丞兼左諫議臣曾覿記

〔曾氏觀印〕

御刻三希堂石渠寶笈法帖第八冊　釋文四

宋李建中書

齊古同年仁弟相別已是隔年傾渴可量丹腑累垂示翰盆認道交劣兄自去秋患脾胃氣于今餌藥未獲全愈復差出淮汴公祭醮然扶力祗荷迴來冷氣又是變動歸休之計未成多難故也此外別無疾嗜慾已絕託知仁弟又鼓盆莫且住脚也初夏惟保愛為切值女夫劉先輩補吏昭應託寓狀諮問起居不宣　書上齊古同年仁弟　三月六日

三希堂法帖　釋文（上）

三希堂法帖　釋文（上）

近蒙寄到書開却封却恐是留臺陳公書也已附西京去要知之

所示要土母今得一小籠子畏封全諮送不知可用否是新安歙門所出者復未知何所用望批示春冬衣願頭賢郎未檢到其宅地基尹家者根本未分明難商量耳見別訪尋穩便者若有成見宅子又如何細希示及四諮

孫號西行少車今有舊車如到彼不用可貨却也古人書法魏有鍾元常晉有王逸少唐則歐虞顏柳前後相望今觀諸家之書皆瀟灑出塵應規入矩中

三希堂法帖

释文（上）

閒柳氏顏氏雖有肥濁瘦硬不同然皆各得字之精妙有未易以聲音笑貌及之也下此則宋西臺李建中其書法盡得古人之妙故能風軌魏晉掃渝塵俗得其一點一畫者皆可寶玩而況全簡累字如此君子能珍藏之庶李氏之書不朽矣金華姜尹自憶西臺筆法精良宵長使夢魂驚譙酬展卷晴窗下秋露春雲酒欲醒 文江蕭引高 [玉壺秋露]太古先生與予俱客江甯雖居相密邇而足跡頗踈為恨耳祕閣晚出幾格閒見西臺李公墨蹟乃云千里之地不能交一談而開胸臆思覩之深也如此今

三希堂法帖

释文（上）

昔不同交誼何異其書法則與嶽麓寺相似閒有一二行草可謂絕古者也宜寶之制河王尹實跋 [尹寶]唐人書法自徐浩來已駸駸入於宋矣至蘇黃始一大變而無復唐意今觀李西臺書雖在宋人當去唐為不遠前論謂其有李北海之風是為知言矣金華高士陳君大有得寶此帖閒出相示觀畢謹識時戊子歲五月一日也 獨山王偁書 [黙而成之]

宋葉清臣書

清臣啟近遣一幹隨府伉持書幷錄覽二書同詣鈴下

三希堂法帖

三希堂法帖 釋文（上）

宋韓琦書

琦再拜啟信宿不奉儀色共惟興寢百順琦前者輒以畫錦堂記容易上干退而自謂眇末之事不當仰煩大筆方夙夜愧悔若無所處而公遽以記文為示雄辭濬發譬夫江河之決奔騰放肆勢不可禦從而視者徒聲駭奪魄烏能測其淺深哉惟襃假太過非愚之所勝遂傳大之大恐為公文之玷此又捧讀愧懼而不能自安也其在感著未易言悉謹奉手啟敘謝不宣琦再拜啟闕台坐

忠獻平生立朝大節勳業之盛炳炳照暎穹壤為一代偉人故不必贅陳矣至於天性清簡一無所好惟家藏圖籍數萬卷每卷尾必題曰傳賢子孫信乎子孫之賢而後可傳於永久也今觀二帖銀鉤鐵畫出

隆夏言念出處光景載環夷險均如宿昔天休蹈道深篤報上忠純樂職裕人無有內外顧為簡書所縛不得車騎相過此可恨耳生拙守退伏盡族尸飡閒齋晝眠後池晚飲惟性所適頗無羈牽長社櫟之扶疏同海鷗之放逸故人不為念也清臣頓首 五月十八日

計已呈露數日前追胥自彼還辱手教歲不我與忽焉

三希堂法帖

三希堂法帖

釋文（上）

道服贊 并序

平海書記許兄製道服所以清其意而適其身也同年范仲淹請為贊云

道家者流　衣裳楚楚　君子服之　逍遙是與

豈無青紫　寵為辱主　豈無狐貉　驕為禍府

重此如師　畏彼如虎　旌陽之孫　無忝於祖

宋范仲淹書

虛白之室　可以居處　華胥之庭　可以步武

入於唐賢顏柳之閒其端重剛勁類乎為人百世之下見者肅容瞻慕焉元帥蕭侯珍藏既久聞公嫡孫誠之篤學好脩克紹乃祖風烈遂不遠千里以奉之忠獻在天之靈殆非偶然者誠之其賢子孫哉二帖之傳當不墜先志橋李蔡景行拜手書

希道比部借示文正詞筆觀之若侍其人之左右令人既喜而且凜然也熙甯壬子孟夏丙寅陵陽守居平雲閣題石室交同與可

竊觀范文正道服贊交醇筆勁既美且篤以盡朋契之義有以見高陽公之德矣傳曰不知其人視其友諒哉熙甯壬子年十一月甲子吳興戴蒙正仲題

東漢太尉祭酒家學
高陽
紉
高陽
東蜀文氏
字廙

三希堂法帖

三希堂法帖 释文（上）

魏文正公祥符八年進士也其為同年許比部作道服贊辭莊義舒懿乎有德之言哉南北分餘二百年而幅員疆理復混為一區公之孫曾嗣守先業不懈益恭得公書遺蘇才翁韓文公伯夷頌真迹而寶蓄之且摹刻於石今年至正元年益都宗人復自北攜此贊併公侍祠像來南而歸之合浦之珠曲阜之履得於既失所以委重宗祊藩飾世緒者夫豈偶然之故有相之矣熙寧間文公與可題識云希道比部而不著其名宋登科記當自可考也卷中有東漢太尉祭酒家學印高陽及仙系小印皆緣許氏則是贊之為許氏物蓋已久矣不知何時而遂失之也耶作贊許公為平海掌書記耳熙寧始轉至比部其恬於進取如此以見許公亦盛德之士不然公豈肯輕以清其意潔其身者而許之哉昔公書伯夷頌以遺才翁今復見公為希道譔書此贊則希道亦才翁一等人哉宋三百年文運休明泰治熙洽自景德祥符而始盛觀公此贊則公與許公之聯芳科甲信人才與時升降者為不誣矣元年冬十有一月二十七日東陽柳貫書

二五九五　二五九六

三希堂法帖

三希堂法帖

释文（上）

范文正公當時文武第一人至今文經武略衣被諸儒譬如蓍龜而吉凶成敗不可變更也故片紙隻字士大夫家藏之世以為寶至其小楷筆精而瘦勁自得古法未易言也黃庭堅書

文正公為同年友許書記作道服贊言皆至理書特清勁至今觀之悚然增敬所謂寵為辱主驕為禍府重此如師畏彼如虎是又美不忘規益可玩味乃知異時丞相堯夫布衾銘實權輿於此歟然是贊不載文正集中則公之文之遺者有矣抑亦盛年之作而或失於編次也耶因綴廿字以寓景行之意云文正道服贊忠宣布衾銘家乘捄一德名言符六經至正癸未春正月廿日金華胡助書 [胡氏古愚]

[口根子]

范文正公道服贊其書有法而詞有氣前人題跋盡之矣余復何言敢僭用公韻敬作遺墨贊欲范氏後裔益知所寶重云

商彞周敦 端嚴濟楚 柳骨顏筋 微公孰與
式觀遺墨 烈士忠臣 兼文兼武
龜文龍鱗 或翔或處
畫見諸形 曰心為主 詞發諸口 曰學為府
石抉怒猊 章成繡虎 百世珍藏 弗替厥祖

三希堂法帖

三希堂法帖 釋文（上）

成化辛丑秋八月八日句曲戴仁題贊
右范文正公為同年許書記作道服贊真蹟道服之
制不可考許公為此其意蕭然物外必非不臧之服
也不然文正公豈率易為人下筆者哉此贊今藏范
氏義莊贊後又有文與可諸賢跋語亦不可得者也
延陵吳寬謹題
范文正楷書道服贊遒勁中有真韻直可作散僧入
聖評贊詞亦古雅所謂寵為辱主驕為禍府是懍後
得之非漫語也跋者皆名賢大夫而獨文與可黃魯
直柳道傳吳原博最著魯直結法端雅了不作生平

險側而過妍媚極類元人筆如揭伯防陳文東輩亦
能辨之恐魯直真蹟已亡佚為元人所補耳成化中
御史戴仁贊書頗得吳與意而名不琅琅故拈出之
己卯王世貞識
政和
仲淹頓首秀才仁弟昨日領問承雅候清休仲淹奉命
移知丹陽郡即日上道不果話別惟珍愛為祝走
此諮聞不宣仲淹頓首秀才仁弟足下 正月十五日

宋富弼書

三希堂法帖

三希堂法帖 释文（上）

彌修建墳院得額已久先人神刻理當崇立今天下文章惟君謨與永叔主之又生平最相知者永叔方執政不欲干請獨有意於君謨久矣但為編次文字未就故且遷延昨因示諭輒敢預聞下執卽非發於偶然惟故人字未辨

宋文彥博書

彥博啟先此郵中得報內翰奄棄盛年久忝知契聞訃摧咽況乎天性何可勝處切須自勉老年如何當此生溫柑絕新好盡薦于几筵悲感悲感彌又上

復圓覺偈亦如教刊模也哀感何勝彌又啟

人察少安下情也皇恐皇恐院榜候得請别上聞

宋歐陽修書

脩啟脩以衰病餘生蒙上恩寬假哀其懇至俾遂歸老自杜門里巷與世日疏惟竊自念幸得早從當世賢者之遊其於欽嚮德義未始少忘於心耳近張寺丞自洛來出所惠書其為感慰何可勝言因得仰詢起居喜承宴處優閒履況清福春候暄和更冀為時愛重以副搢紳所以有望者非獨畎田盡之人區區也不宜脩再拜端明侍讀留臺執事 三月初二日

於前年罹此痛猶賴素會留意於無生法故粗能自遣幸聽愚者之言也

三希堂法帖

三希堂法帖

釋文（上）

脩啓氣候不常承動履清安辱蘭存問感愧脩拙疾如故然非為疾亦與諸公求罷而從容於進退者異也諒非遂請不能已然亦必易也承見諭敢及之脩頓首元珍學士 子固伸意

脩頓首

本紀第四五定本淨本並分付弟六已下如未取得速取之恐妨點對來日局中相見也脩拜白

脫錯多將定本卷子細對淨本候來日商量寫

此歐陽文忠公脩唐書紀表時二小帖也黔陽令陳君堅遠得以示予片紙數字於史事無大關係而後世獨加愛護終不落蛛絲煤尾中非物也人也成化十七年四月辛未長洲吳寬謹題

慕其人而不見則思見其書慕其書而不見則思聞其言同時世者亦然也況後學於昔賢鉅公相望千載音儀已絕目矣徒得其言而誦之猶參侍几杖乃獲其手筆而瞻玩之寧不大慰乎與文忠公同時如蘇黃諸公字學者亦多見獨公書絕少此二帖為公

趙氏子昂 文印徵明 寬 吳

大觀

大雅

大觀

三希堂法帖

三希堂法帖

釋文（上）

作唐史時與局中同事者為故黔陽大夫陳君所藏黔陽之子進士君嘗南出示反復敬覽系記時月亦日幸慰素心若得見公面目一翻云爾正德己巳長洲祝允明記 枝指生 大觀

歐公嘗云學書勿浪書事有可記者他日便為故事且謂古之人皆能書惟其人之賢者傳使顏公書不佳見之者必寶也公此二帖僅僅數語而傳之數百年不與紙墨俱泯其見寶於人固有出於故事之上者正德八年癸酉秋九月十又六日後學衡山文徵明拜手謹題 停雲

御刻三希堂石渠寶笈法帖第九冊 釋文五

宋蔡襄書

三希堂法帖

三希堂法帖 釋文（上）

石渠寶笈

襄啟自離都至南京長子勻感傷寒七日遂不起此疾南歸殊為榮幸不意災禍如此動息感念哀痛何可言也承示及書并永平信益用悽惻旦夕渡江不及相見依詠之極謹奉手啟為謝不具襄頓首杜君長官足下

七月十三日

貴眷各佳安老兒已下無恙永平已曾於遞中馳信報之

襄示及新記當非陶生手然亦可佳筆頗精河南公書非散卓不可為昔嘗惠兩管者大佳物今尚使之也耿子純遂物故殊可痛懷人之不可期也如此 子直須還草草奉 疏略五月十一日襄頓首

家屬並安楚掾旦夕行

審定真蹟

襄啟暑熱不及通謁所苦想已平復日夕風日酷煩無處可避人生輕鎖如此可歎可歎精茶數片不具襄上

公謹左右

牯犀作子一副可直幾何欲託一觀賣者要百五十千

神品 子孫世昌

三希堂法帖

释文（上）

謝郎春初將領大娘以下永安年下朱長官亦來泉州診候今見服藥日覺瘦倦至於人事都置之不復關意眼昏不作書然少賓客省出入如此情悰可知也不具
襄送正月十日

襄得足下書極思詠之懷在杭甾兩月今方得出關厯賞劇醉不可勝計亦一春之盛事也知官下與郡侯情意相通此固可樂唐侯言王白今歲為游閩所勝大可怪也初夏時景清和願君侯自壽為佳襄頓首通理當世屯田足下

大餅極珍物青甌微粗臨行念念致意不周悉

三希堂法帖

释文（上）

襄前曾手啟寓程僕還當得通左右也賢弟來都備聞君侯動靖山居經年寂寥曷以為懷僕近至京適有人事今亦少空疎懶之人遇此殊非所樂耳專奉啟為謝十月廿六日不宣襄再拜茂才陳弟足下謹空

大姐得書知安樂侍奉外 孫而下各平善自到軍城此兩日出入兼為尋地去一兩處然未甚安只是疲乏欲趂未赴任閒了却葬事又難得地極是縈心也五娘子謝得衣物郡太尚在風亭未來暑熱且好將息吾病

【神品】

項篤壽印
澗州雀重光鑒定印

三希堂法帖

释文（上）

臣襄伏蒙陛下特遣中使賜臣御書一軸其文曰御筆賜字君謨者臣孤賤遠人無大材藝陛下親灑宸翰推著經義俾臣佩誦以盡謨謀之道事高前古恩出非常臣感懼以還謹撰成古詩一首以叙遭遇千冒聖慈臣無任荷戴兢榮之至

外祖端明墨妙計柒紙東山謝峒家藏

萊州角石孟子十隻北席一領寄去

勢亦當漸退不要憂心裏書送大姐廿五日

朝奉郎起居舍人知制誥權同判吏部流內銓上騎都尉賜紫金魚袋臣蔡襄上進

皇華使者臨清晨手開寶軸香煤新
宸毫灑落奎鈎文精神高遠照日月勢力雄健生風雲
混然器質不可寫乃知學到非天真緘藏自語價希代
誰顧四壁嗟空貧臣聞帝舜優聖域皋陶大禹為其鄰
吁俞敕戒成典要垂覆後世如穹旻陛下仁明加舜禹
豪英進用司鴻鈞臣襄材智最駑下豈有志業通經綸
獨是丹誠抱忠朴常欲贊奏上古珍又聞孔子春秋法
片言褒貶賢愚分考經內省莫能稱但思至理書諸紳

三希堂法帖

三希堂法帖

釋文（上）

乾坤大施入洪化將圖報效無緣因誓心願竭謀義
庶禆萬一唐虞君
蔡惠公書為趙宋法書第一此玉局老語也今觀
此帖藹然忠敬之意見於聲畫又不可與茶錄牡丹
譜同日言也鮮于樞獲觀謹題
蔡忠惠公書名重當時上嘗令寫大臣碑誌則以例
有資利辭曰此待詔職也與待詔爭利可乎不從
竟已其人品如此其書之莊重凡落筆皆然豈以御
前表疏始不苟耶謙齋宮傅先生得此甚加珍惜蓋
非特重其書重其人也長洲吳寬題

子孫永保　墨林祕玩　項子京家珍藏　清和堂圖書

鮮于樞父幾　吳寬原博

釋文（上）

襄再拜遠蒙遣信至都披奉教約感戢之至彥範或聞
已過南都旦夕當見青社雖號名藩然交游殊思君侯
之還近麗正之拜禁林有嫌馮當世獨以金華召亦不
須玉堂唯此之望霜風薄寒伏惟愛重不宣襄上彥猷
侍讀閣下
襄謹空

神品

江上笪氏圖書印　項墨林鑑賞章

釋文（上）

襄啟近會明仲及陳襄處奉手教兩通伏審動靜安康
門中各佳喜慰喜慰至虹縣以汴流斗㵎遂寓居餘四
十日今已作陸計至宿州然道途勞頓不可勝言尚為
說者云渠水當有涯計亦不出一二日或有水即假輕

三希堂法帖

释文（上）

足下謹空 八月廿三日宿州

襄再拜自安道領桂筦日以因循不得時通記牘愧詠無極中間辱書頗知動靜近聞儂寇西南夷有生致之請固佳事耳永叔之翰已詣都下王仲儀亦將來矣襄已請泉麾旦夕當遂智短慮昏無益時事且奉親還鄉餘非所及也春暄飲食加愛不具襄再拜安道侍郎右左

释文（上）

襄啟數日前遣使持書槩載之下輒邀行軻光臨獎飾計已通達當直未審尊懷如何惠然一來殊爲佳事病軀不常得安多緣飲食而致山羊澀而無味雖食不過三二兩魚鼈每食便作腹疾以此氣力不強日久必須習慣今未調適耳蒙書并海物多感多感謹奉手啟上聞不宣襄上賓客七兄執事 八月廿四日 謹空

释文（上）

謹空 二月廿四日

淳澹婉美玉潤金生

宋趙抃書

三希堂法帖

释文（上）

宋韓絳書

絳頓首猥蒙訪別以未由陛見不及舟次敍違其為悵戀不勝懇懇乍遠談對切冀倍加愛重為最走此陳謝扑頓首知府舍人閣下 三日

宋韓絳書

扑啟辱誨示以南都山藥分惠昌勝珍感介還布謝崖略不宣扑頓首知郡公明大夫坐前 即刻

海柑四十顆容易為獻皇恐皇恐
扑啟伏承得請名藩治裝上道猥煩寵翰益認勤誠感戀併深不任卑素謹奉手啟陳謝不宜扑頓首知府舍

宋韓絳書

絳頓首再拜甾守司徒侍中繹瞻懷館下馳情旦暮
書一角錢十三千七十七陌歲紙二軸並託求便人致
錢唐知縣舍弟太祝處容易千煩不勝愧仄愧仄
多多不宜絳再拜從事同年兄 十七日

宋司馬光書

光惶恐敬上甾守司徒侍中台坐
情之望謹奉啟不宜繹惶恐敬上甾守司徒侍中
台候動止萬福區區鄉往未緣言侍仰覬保調寢味伏惟
以承之牽兀久疎左右之問悚怍至深冬仲嚴寒伏惟
十一月一日謹空

三希堂法帖

释文（上）

宋蘇洵書

〔古林〕〔趙氏〕

洵頓首再拜昨日道中草草上記方以為懼介使口武伏奉教翰所以眷藉勤厚見於累紙感服情眷愧怍益

十七日謹空

洵頓首再拜昨日道中草草上記方以為懼介使口武伏奉教翰所以眷藉勤厚見於累紙感服情眷愧怍益

光啟自承台候違和未獲身訊起居無何十二日忽苦痰嘔遂自謂告尋又病瘡之足連掌底發腫痛不能地害於行立無由與同列俯伏門下奉望顏色私心縣縣晨夕左右伏計即日飲食復常下利益少更乞親近藥物善自將輔以養天和不備光惶恐再拜太師台座

釋文（上）

宋曾肇書

甚晨與薄涼伏惟台候萬福洵以病暑加眩意思極不佳以涉水迂塗不敢入城府者畏人事也寵諭常每每行仰戩愛與之重深欲力疾少承緒言但聞台候不甚清快冒暑遠行非宴兼水浸道塗恐今晚亦未能至彼虛煩大旆之出曷若相忘於江湖不過廿日後便可承顏或同塗為鄱陽之行如何更幾見察幸甚匆匆拜此不宜洵頓首再拜提舉監丞兄台坐

宋曾肇書

肇奉別行復歲暮傾鄉實倍常情但公私紛紛為問不數甚自愧也別紙丁寧豈惟益友忠告之誼亦出於憂

三希堂法帖

三希堂法帖 释文(上)

宋曾布書

墨林

子京

民之印 父印 鄭杓

為祝肇又上

念上下匱乏之所在皆爾非獨彼也歲晚寒強食自愛

陵之傳乃邸吏誤報乘流得坎任其自然未嘗以此為

一流落不可不虞也海陵過此相見誠如所論所廣

但再三則瀆終恐無補爾餘非會面不究所懷遠書萬

國懇懇之誠反復歎四不勝感歎衰拙於此豈能恝然

不遺豈勝感慰秋暑加爽竊惟優游圖史之間諸況甚

布頓首還朝雖久未獲一接緒論傾企不忘比蒙枉顧

宋孫甫書

閒靜齋 江村
高士奇 祕藏 翰墨林
圖書記 珍繪 鑑定章
堂記

上質夫學士侍史

適拘文無緣造謁但增鄉往謹奉啟敘謝不宣布手啟

甫啟虞候還附手啟必已呈左右節級歸又辱啟誨承

即日體況休豫深以為慰舟船極荷應副已差人申取

亦欲完葺也有所教令時惠音餘唯順時自重以俟迅

擢不宜甫手啟子溫運判屯田同年侍史 三月廿八

日謹空

宋沈遼書

清森閣 何氏
書畫印 元朗

三希堂法帖

释文（上）

宋蒲宗孟書

（寄敖）（宋塋審定）（伯休）

閣下 九月廿五日

話言實勞鑒寐初寒惟冀倍萬珍衞手削草率不宣宗
高氣清想惟遍日視履均勝南北遼逸江河阻修引領
宗孟頓首夏中蒲兵還辱榮翰遙懷德諠無時暫忘秋
也向寒惟希保重以尉卷卷不宣遼上穎叔制置大夫
治府東南大計一出指麾使權益重不次之寵未可量
於此粗如前得敦師書承大旆薄海陵而還今安已安
遼敝近已奉狀計徹左右秋氣勁伏惟體候清勝遼

宋王覿書 （天籟閣）（清森閣書畫印）（何氏元朗）（東河）（項墨子）

孟頓首知府鈐轄子中待制 十二日

觀再拜平江酒毛沒能乃覿所辟置天下之奇材而湯
德廣諸人不不以法度御之多取以供它費小使臣不敢
輒忤其意至今循習不改覿已請於朝欲自使令已
得敷萬緡酒本方營求數十區屋材與治清和一坊
復其舊稍待三兩月之期使司必與享此利欲望一差
檄過杭嚴戒以卽日上道幸甚第勿令胡守知此意也
覿再拜 （歐陽元印）（追遠）

三希堂法帖

釋文（上）

宋林希書

希啟前日辱屈臨感刻感刻歸聖兄弟竝入開寶遂當
獨牒奈何天清一室遠治之開寶舍亦望令人諭主僧
且那與小子處升一二親情同處也恐見令姪般出便
據之也兼舉子紛然不可不先慮之也阻於面奉先此
布具 希頓首完夫府判朝奉學士兄 十四日

宋陳師錫書

師錫頓首歲晏伏承德履休佳辱手畢霑飾名醪野人
豈當厚賜仁者之粟懷惠為多餘面謝不具師錫頓首
方迴監郡宣德執事

宋蘇軾書

軾奉寄若虛總管賢弟比因蘇兵回附書必澈矣秋氣
漸涼伏想動履之勝貴聚均慶軾干闕方下三數日或
聞成在旦暮耳續公時有美言必稱吾弟相禱外除了
須有意思光遠每見賓客盈坐不曾得發一語也相望
三數舍莫能瞻晤臨風浩然益冀眠食增愛不宣軾書
奉若虛總管賢弟

〔山陰賀氏〕〔翰墨林鑑定章〕〔石渠寶笈〕〔印未辨〕

御刻三希堂石渠寶笈法帖 第十冊 釋文五

三希堂法帖 释文（上）

軾啟辱書承法體安隱甚慰想念北海五年塵垢所蒙
已化為俗吏矣不知林下高人猶復不忘耶未由會見
萬萬自重不宣軾頓首坐主久上人　五月廿二日

軾啟近者經由獲見為幸過辱遣人賜書得聞起居佳
勝感慰兼極丞命出於餘芘重承流喻益深愧畏再會
未緣萬萬以時自重人還究中不宣軾再拜長官董侯
閣下　六月廿八日

錢穆父借韻見贈復以元韻荅之

雙狻踞礎龍纏棟金井轆轤鳴曉甕小殿垂簾碧玉鈎
大宛立仗朱絲鞿風馭寶天雲雨隔孤臣忍淚肝腸痛
羨君意氣風生座落筆從橫槃走汞
黃封賜茗時時開小鳳閉門憐我老太元給札看君賦
雲夢金奏不知江海眍木桃屢費瓊瑤重豈惟塞步困
追攀已覺侍史疲奔送春還宮柳要支活雨入御溝鱗
甲動借君妙語寫春容自顧風琴不成弄
元祐元年二月廿三日醉書　蘇氏

三希堂法帖

剛健婀娜綿中裹鐵
用筆之妙如出鎸刻富家大族非貧窶所致徒羞縮

三希堂法帖

三希堂法帖 释文（上）

耳舒城李棻觀 元祐二年十二月晦

右軍蘭亭醉時書也東坡苕溪穆父詩其後亦題曰醉書較之常所見帖大相遠矣豈醉者神全故揮灑縱橫不用意於布置而得天成之妙歟不然則蘭亭之傳何其獨盛也如此至正二十年歲在庚子五月望日吳郡萬金題

此卷兵部武選郎中新昌俞振恭先生之所藏也前輩嘗評東坡書云溫潤豐腴如純綿裹鐵觀此信然學之者寧失其縣要得其鐵乃可耳成化三年丁亥

三希堂法帖 释文（上）

七月四日雨霽新涼展閱數過遂書寅末華亭張弼識

軾啟新歲未獲展慶頌無窮稍晴起居何如數日起造必有涯何日果可入城昨日得公擇書過上元乃行計月末閒到此公亦於此時來如何如何竊計上元起造尚未畢工軾亦自不出無緣奉陪夜遊也沙枋畫籠旦夕附陳隆船去次令先附扶劣膏去此中有一鑄銅匠欲借所收建州木茶白子并椎試令依樣造看兼適有聞中人便或令看過因往彼買一副也乞暫付去人專愛護便納上餘寒更乞保重究中恕不謹軾再拜季

三希堂法帖

釋文（上）

常先生丈閣下　正月二日子由亦曾言方子明者他亦不甚怪也得非柳中舍已到家言之乎未及奉慰疏且告伸意意柳丈昨得書人還卽奉謝次　知壁畫已壞了不須快悵但頓著潤筆新屋下不愁無好畫也

軾啟人來得書不意伯誠遽至於此哀愕不已宏才令德百未一報而止於是耶季常篤於兄弟而於伯誠尤相知照想聞之無復生意若不上念門戶付囑之重下思三子皆未成立任情所至不自知返則朋友之憂蓋未可量伏惟深照死生聚散之常理悟憂哀之無益釋然自勉以就遠業軾蒙交照之厚故吐不諱之言必深察也本欲便往面慰又恐悲哀中反更撓亂進退不遑惟萬萬寬懷毋忽鄙言也不具軾再拜

三希堂法帖

釋文（上）

神品

天籟閣 乾隆宸翰

知廿九日舉挂不能一哭其靈愧負千萬千萬酒一擔告爲一酹之苦痛苦痛
英風逸韻青出平原
東坡眞蹟余所見無慮數十卷皆宋人雙鉤廓填坡書本濃既經填墨益不免墨豬之論唯此二帖則杜

三希堂法帖

釋文（上）

老所謂須臾九重真龍出一洗萬古凡馬空也董其昌題

穎沙彌書迹巉聲可畏他日真妙總門下龍象也老夫不復止以詩句字畫期之矣老師年紀不小尚留情句畫閒為兒戲事耶然此回示詩超然真游戲三昧也居閒不免時時弄筆見索書字要楷法輒能數篇終不甚楷也只一讀了付穎師收勿示餘人也

雪浪齋詩尤奇瑋感激感激轉海相訪一段奇事但聞海舶遇風如在高山上墜深谷中非愚無知與至人皆不可處胥靡餘生恐吾輩不可學若是至人無一事冒

三希堂法帖

釋文（上）

此嶮做什麼萬勿萌此意穎師喜於得預乘桴之游耳所謂無所取材者其言不可聽切切相知之深不可盡道其實耳自揣餘生必須相見公但記此言非妄語也軾再拜

東坡先生此卷乃海外書不復作徐季海圓秀態將以顏清臣之勁王僧虔之淡收因結果山谷所謂挾以文章忠義之氣當為宋朝第一者不虛也董其昌觀因題

元豐八年正月日子由夢李士甯草草為具夢中贈一絕句云先生惠然肯見客旋買雞豚旋烹炙人間飲

三希堂法帖

释文（上）

太虛見戲耳聾

窮險怪須防額癢出三耳莫放筆端風雨快次韻秦
終末了不見不聞還是礙今君疑我特伴聾故作嘲詩
詩有債君知五蘊皆是賊人生一病今先差但恐此心
失混沌六鑿相攘更勝壞眼花亂墜酒生風口業不停
真一噫聞塵掃盡根性空不須更枕清流派大朴初散
杜陵翁右臂雖存耳先聵人將蟻動作牛鬥我覺風雷
君不見詩人借車無可載雷得一錢何足賴晚年更似
之書以遣過子 坡翁

三希堂法帖

释文（上）

東武小邦不煩牛刀實無可以上助萬一者非不盡也
雖隔數政猶望掩惡耳真州房緡已令子由面白悚息
悚息軾又上

南陽仇遠家藏 周馳 景遠 章

坡公雖草草數字能使人敬愛非它書比也廬山黃
石翁觀 巴西鄧文原拜觀 孟頫 趙氏 子昂 項子京 家珍藏 鄧文原印 印未辨

軾啟辱教具審孝履支持承來日遂行適請數客未得
走別來晨如不甚早發當詣見次梅君書寫未及非久
差人去也李六丈近遣人齎書去且為致懇酒兩壺以
飲從者而已不宣軾再拜至孝延平郭君 三日

酒未須嫌歸去蓬萊卻無喫明年閏二月六日為余道

三希堂法帖

三希堂法帖 释文（上）

軾再啟久罄叩恩頻蒙餽餉深為不皇又辱寵召不克
赴幷積慙汗惟深察深察軾再拜宣猷丈丈計已屏事
齋居未敢上狀至常乃附區區軾惶恐

漁父飲誰家去魚蟹一時分付酒無多少醉為期彼此
不論錢數　右漁父破子一
漁父醉蓑衣舞醉裏却尋歸路孤舟短棹任斜橫醒後
不知何處　右漁父破子二　軾[子瞻][東坡居士]

春江淥漲蒲萄醅武昌官柳知誰栽憶從樊口載春酒
步上西山尋野梅西山十五里風駕兩腋飛崔嵬

同遊困臥九曲嶺襄衣獨到吳王臺中原北望在何許
但見落日低黃埃歸來解劍亭前路蒼崖半入雲濤堆
浪翁醉處今安在石白抔飲無尊罍爾來古意誰復嗣
公有妙語囂山隈至今好事除草棘常恐野火燒蒼苔
當時相望不可見玉堂正對金鑾開豈知白首同夜直
臥看椽燭高花摧江邊曉夢忽驚斷銅環玉鎖鳴春雷
山人帳空猿鶴怨江湖水生鴻雁來請公作詩寄父老
往和萬壑松風哀

右武昌西山贈鄧聖求一首

子瞻內翰昔竄謫黃岡遊武昌西山觀聖求所題墨

三希堂法帖 释文(上)

迹聖求已貴處北扉而子瞻方誤時遠放流落窮
困不二年遂與聖求對掌誥命啦驅朝門同優游笑
語於清切之禁在常人固足感歎況有文而賦於情
者宜何如哉此前詩之所以作也元祐丁卯二月因
會飲子功侍郎宅子瞻為予筆此遂記而藏之江陵
岑象求巖起跋

西山詩碑止有坡谷張右史三篇近歲鄧公裔孫會
以前輩和篇數十首相示輒不揣次韻附見於後時
在翰苑仍效周益公用印章蓋南渡以來官府印多
更鑄惟翰林院猶用承平舊印鑄於景德二年蘇鄧

三希堂法帖 释文(上)

二公俱曾用此也黨論一興可回賢路荊棘爭先
栽竄流多能擅筆墨囚拘或可為鹽梅雪堂先生萬
人傑論議磊落心崔嵬向來羅織脫一死至今詩話
存烏臺馮高望遠想宏放眼界四海空無埃黃岡踏
遍與未盡絕江浪破琉璃堆漫郎神交信如在石為
窾檻勝金罍鄧侯先曾訪遺迹銘文深刻山之隈
荒地僻分埋沒二公前後搜莓苔一洗人間怨
天地清寧公道開玉堂同念舊游勝筆端萬物挫欲
摧時哉難得復易失弟兄遠過崖與雷北歸天涯望
陽羨買田不及歸去求我為長歌弔此老慟哭未抵

項子京家珍藏

三希堂法帖

三希堂法帖

释文（上）

一夜尋黃居寀龍不獲方悟半月前是曹光州借去摹
揚更須一兩月方取得恐王君疑是翻悔且告子細說
與纔取得即納去也却寄團茶一餅與之旌其好事也
軾白 季常 廿三日

長歌哀嘉定四年重陽日四明樓鑰書於攻媿齋

御刻三希堂石渠寶笈法帖第十一冊　釋文六

宋蘇軾書

自我來黃州已過三寒食年年欲惜春春去不容惜今
年又苦雨兩月秋蕭瑟臥聞海棠花泥汙燕支雪闇中
偷負去夜半眞有力何殊病少年病起頭已白
春江欲入戶雨勢來不已小屋如漁舟濛濛水雲裏空
庖煮寒菜破竈燒溼葦那知是寒食但見烏銜紙君門
深九重墳墓在萬里也擬哭塗窮死灰吹不起
右黃州寒食二首

三希堂法帖　釋文(上)

三希堂法帖　釋文(上)

甲觀巳摹刻戲鴻堂帖中董其昌觀并題
余生平見東坡先生眞蹟不下三十餘卷必以此爲
此它日東坡或見此書應笑我於無佛處稱尊也
魯公楊少師李西臺筆意試使東坡復爲之未必及
東坡此詩似李太白猶恐太白有未到處此書兼顏
所書後有山谷跋傾倒已極所謂無意於佳乃佳者東
坡書豪宕秀逸爲顏楊以後一人此卷乃謫黃州日
始通神若區區於點畫波磔閒求之則失之遠矣乾隆
論書詩云苟能通其意常謂不學可又云讀書萬卷

戊辰清和月上澣八日御識

三希堂法帖

釋文（上）

三希堂法帖

釋文（上）

賜新除知樞密院事安燾口恩命不允斷來章批荅

臣口

表具之德稱其服臣主俱榮食浮於人上下交病朕
之爲天下慮甚於卿之自爲謀也思而後行有出無反
成命不再卿母復辭所乞宜不允仍斷來章

無起室
反字不是及字且子細點對切切

賜新除知樞密院事安燾辭恩命不許斷來章批荅

臣口

表具之論材考德聖人所以公天下難進易退君子
以善一身權之以義孰爲輕重訓兵論將威懷戎狄
卿以是事上豈不賢於逡巡退避也哉所請宜不許

斷來章
無起控

賜正議大夫同知樞密院事安燾乞退不允詔

闕
朕襃顯耆舊取其宿望養育俊乂待其成材庶前後

三希堂法帖

释文（上）

相繼朝不乏人則堂陛自隆國有所恃方今在廷之士
孰非華髮之民而卿以康強之年為遠引之計於義未
可葢難曲從所請宜不允故茲詔示想宜知悉
勑安燾省所劄子奏乞解政事退守便州事具悉卿之
屢請固非矯激朕之畱行亦豈空文內之樞機之謀外
之疆場之議責既身任義難家詞夫飾小行競小廉務
為難進易退此疎遠小臣口事非朕所望於卿也亟還
厥官毋煩朕命所請宜不允故茲詔示想宜知悉
省表具之卿向自西樞出殿藩服頃由近輔入侍燕間
昔有未識之思今乃日聞其語既見君子無蹠老臣當

三

益勵於初心尚何詞於新命所請宜不允仍斷來章

此卷吾鄉陳仲醇巳借摹刻石今日始見眞蹟奇崛
眞率正是坡公本色不經意而中程者
董其昌題

東坡制草極類爭坐位與祭姪豪州等帖其楷而細
小者皆院吏行依筆如顏平原告身與朱巨川告繫
令史塡入此可例推也制草余已入晚香堂刻中金
沙王伯榖所示于襄父所藏乃蘇書中之烜赫者敬
題數語以志得觀之自丁巳二月晦日
眉道人陳繼儒記

三希堂法帖

三希堂法帖

释文（上）

洞庭春色赋

吾聞橘中之樂不減商山豈霜餘之不食而四老人者
游戲於其間悟此世之泡幻藏千里於一班舉棗葉之
有餘納芥子其何艱宏賢王之達觀寄逸想於人寰嫋
嫋兮春風泛天宇兮清閑吹洞庭之白浪漲北渚之蒼
灣攜佳人而往遊勤霧鬢與風鬟命黃頭之千奴卷震
澤而與俱還糅以二米之禾藉以三脊之菅忽雲烝而
冰解旋珠零而涕潛翠勺銀罌紫絡青綸隨屬車之鴟
夷款木門之銅鍰分帝觴之餘瀝幸公子之破慳我洗
盞而起嘗散腰足之痺頑盡三江於一吸吞魚龍之神

姦醉夢紛紜始如毫蠻鼓包山之桂楫扣林屋之瓊關
臥松風之瑟縮揭春濤之淙潺追范蠡於渺茫弔夫差
之悽鰥屬此觴於西子洗亡國之愁顏驚羅襪之塵飛
失舞袖之弓彎覺而賦之以授公子曰烏乎噫嘻吾言
夸矣公子其為我刪之

中山松醪賦

始予宵濟於衡漳車徒涉而夜號燧松明以記淺散星
宿於亭皋鬱風中之香霧若訴予以不遭豈千歲之
質而死斤斧於鴻毛效區區之寸明曾何異於束蒿爛
文章之糾纆驚節解而流膏嘻構廈其已遠尚藥石之

三希堂法帖

三希堂法帖 释文（上）

可曹收薄用於桑榆製巾中山之松醪燒爾灰爐之中兔
爾螢燭之勞取通明於盤錯出肪澤於烹熬與黍麥而
皆熟沸春聲之嘈嘈味甘餘之小苦歎幽姿之獨高知
甘酸之易壞笑涼州之蒲萄似玉池之生肥非內府之
蒸羔酌以瘦藤之紋樽薦以石蟹之霜螯曾日飲之幾
何覺天刑之可逃投挂杖而起行罷兒童之抑搔望西
山之尺尺欲褰裳以遊遞跨超峰之奔鹿接挂壁之飛
猱遂從此而入海渺飄天之雲濤使夫嵇阮之倫與八
仙之羣豪或騎麟而翳鳳爭榰挈而瓢操顛倒白綸巾
淋漓宮錦袍追東坡而不可及歸餔啜其醨糟漱松風

釋文（上）
二六五一

三希堂法帖 釋文（上）
二六五二

記
四月廿一日將適嶺表遇大雨畱襄邑書此東坡居士
復爲賦之其事同而文類故錄爲一卷紹聖元年閏
麟得之以餉余戲爲作賦後余爲中山守以松節釀酒
始安定郡王以黃甘釀酒名之曰洞庭春色其猶子德
於齒可猶足以賦遠游而續離騷也

內府收蘇軾書凡數十種妍秀飄逸各極其勝此所書
二賦乃將過嶺時筆精氣盤鬱豪楮間首尾麗密信坡
書中所不多覯讀賦中悟此世之泡幻藏千里於一班
與夫取通明於盤錯出肪澤於烹熬數語殆於其自道於

三希堂法帖

三希堂法帖 释文（上）

赤壁賦

壬戌之秋七月既望蘇子與客汎舟游於赤壁之下清風徐來水波不興舉酒屬客誦明月之詩歌窈窕之章少焉月出於東山之上裴徊於斗牛之間白露橫江水光接天縱一葦之所如陵萬頃之茫然浩乎如憑虛御風而不知其所止飄飄乎如遺世獨立羽化而登仙於是飲酒樂甚扣舷而歌之歌曰桂棹兮蘭槳擊空明兮泝流光渺渺兮余懷望美人兮天一方客有吹洞簫者倚歌而和之其聲嗚嗚然如怨如慕如泣如訴餘音嫋嫋不絕如縷舞幽壑之潛蛟泣孤舟之嫠婦蘇子愀然正襟危坐而問客曰何為其然也客曰月明星稀烏鵲南飛此非曹孟德之詩乎西望夏口東望武昌山川相繆鬱乎蒼蒼此非孟德之困於周郎者乎方其破荊州下江陵順流而東也舳艫千里旌旗蔽

謹案以上係文徵明補書詩

文徵明印 衡山 停雲 平生真賞 天籟閣 子孫永保 桃里 墨林祕玩 徵仲 嚴蒼 項子京家珍藏 墨林山人 項子 項元汴印 蕉林居士 全卿 張孝思 則之 張叔未

御題

寅長至後一日御題

無意中自然流出所謂氣高天下者尚可想見乾隆丙

會心不遠 德充符

三希堂法帖

三希堂法帖 释文（上）

空醲酒臨江橫槊賦詩固一世之雄也而今安在哉況
吾與子漁樵於江渚之上侶魚鰕而友麋鹿駕一葉之
扁舟舉匏罇以相屬寄蜉蝣於天地渺滄海之一粟哀
吾生之須臾羨長江之無窮挾飛仙以遨遊抱明月而
長終知不可乎驟得託遺響於悲風蘇子曰客亦知夫
水與月乎逝者如斯而未嘗往也盈虛者如彼而卒莫
消長也蓋將自其變者而觀之則天地曾不能以一瞬
自其不變者而觀之則物與我皆無盡也而又何羨乎
且夫天地之間物各有主苟非吾之所有雖一毫而莫
取惟江上之清風與山間之明月耳得之而為聲目遇

三希堂法帖 释文（上）

之而成色取之無禁用之不竭是造物者之無盡藏也
而吾與子之所共食客喜而笑洗盞更酌肴核既盡
杯盤狼籍相與枕藉乎舟中不知東方之既白

墨林父 [印] **寄敖** [印] **子孫永保** [印] **平生真賞** [印] **項墨林父秘笈之印**

軾去歲作此賦未嘗輕出以示人見者蓋一二人而已
欽之有使至求近文遂親書以寄多難畏事欽之愛我
必深藏之不出也又有後赤壁賦筆倦未能寫當俟後
信軾白

秋壑 [印] **秋壑珍玩** [印] **檇李項氏世家寶玩** [印] **子孫世昌** [印] **墨林山人** [印]

右東坡先生親書赤壁賦前缺三行謹按蘇滄浪補

三希堂法帖

三希堂法帖

御刻三希堂石渠寶笈法帖第十二冊 釋文六

自序之例輒亦完之夫滄浪之書不下素師而有極
媿糠粃之謙徵明於東坡無能為役而亦點汙其前
媿罪又當何如哉
嘉靖戊午至日後學文徵明題 時年八十又九
東坡先生此賦楚騷之一變此書蘭亭之一變也宋
人文字俱以此為極則與參知所藏名蹟雖多知
無能逾是矣萬歷辛丑攜至靈巖村觀因題董其昌

釋文（上）

宋蘇軾書

元祐三年春帖子詞 翰林學士臣蘇軾進

皇帝閣

藹藹龍旗色琅琅木鐸音敷行寬大詔四海發生心
賜谷寶初日清臺告協風願如風有信長與日俱中
草木漸知春萌芽處處新從今八千歲合抱是靈椿
聖主憂民未解顏天教瑞雪報豐年蒼龍挂闕農祥正
父老相呼看耕田

皇太后閣

寶冊瓊瑤重新庭松桂香雪消春未動碧瓦麗朝陽

三希堂法帖

三希堂法帖 释文（上）

甲觀開千柱飛樓擢九層雪殘烏鵲喜翔舞下觚稜

葦桃猶在戶椒柏已稱觴歲美風先應朝回日漸長

皇太妃閤

春衣

書稀開遣辭臣進小詩其助至尊歌喜事今年春日得

姑宮中侍女減珠翠雪裏貧民得袴襦　邊庭無事羽

金花綵勝作新年　彤史年來不絕書三朝德化婦承

仙家日月本長閒送臘迎春豈亦然翠管銀罌傳故事

朝罷金鋪掩人閒寶瑟塵生欲知慈儉德書史樂青春

瑞日明天仗儼雲擁壽山猶蘭春畫永金母在人閒

孝心日奉東朝養儉德應師大練風太史新年占瑞氣

四星明潤紫宮中　九門挂月未催班清禁風和玉漏

閒崇慶早朝銀燭下珮環聲在五雲閒　東風弱柳萬

絲垂的皪殘梅尚一枝蠶館乍欣蠶浴後禖壇猶記燕

來時

夫人閣

綵勝鏤新語酥槃滴小詩升平多樂事應許外廷知

細雨曉風柔春聲入御溝已漂新荇沒猶帶斷冰流

扶桑初日映簾昇已覺銅餅暖不冰七種其挑人目菜

十枝先翦上元燈

三希堂法帖

释文（上）

公以元祐元年九月丁卯為翰林學士二年秋兼侍讀此帖迺十二月五日進也時中外之局面方更諸賢之根脚未固公憂治危明惕焉不能一朝安故雖文藝閒亦不忘規飭之意如憂民受降克已讀書等語員有得於主文諷諫之義或謂公之文俳優縱橫可乎漢儒靡麗之詞勸百而諷一君子猶少之唐燕許以大手筆日侍清燕徒能備張封禪朝觀之盛規戒何有哉使其聞公之詩當媿死矣淳祐三年夏五

三希堂法帖

释文（上）

合沙林存端拜書於東淮制幕

玉堂中著此老當此時爲此詩而猶有憂民未解顏之語猗歟盛哉淳祐改元二月既望御亭李曾伯

右蘇文忠公擬進春帖子副本爲眞迹無疑至於憂愛懇切詞寓規徽讀者猶可想見其風節按公以元祐元年十一月擢居詞林距今纔一載巳爲羣邪攻訐明年上疏乞外補又明年出守杭州自古君子小人消長之際可以觀世變矣元祐之爲紹聖良有以夫延祐改元七月十又一日蜀後學鄧文原謹題

三希堂法帖

释文（上）

三希堂法帖 释文（上）

好學神孫類祖宗又安知他日紹聖之誤乎今觀春帖卻思宣仁社飯語至今使人悲此卷乃稅巽父家物巽父學於鶴山先生魏文靖公有師友雅言行於世併記諸此云延祐丁巳季春廿三日高郵龔璛書

殿閣位次春帖自歐公涷水之後惟有坡老因頌寓規不但求工樂府而已坡老欲以秦郎供帖子豈非以其才調宜用於此耶少游不歷此官莫知工拙周美成亦有才思者代內制春帖子卅首率平平無奇及讀楊延秀詩云玉堂著句轉春風諸老從前亦寓忠誰為君王供帖子丁寧綺語不須工劉潛夫嘗充

燎直恨不得當筆措詞以續古人使果楊劉為之又不知能如坡否若徒緝綺麗諛說之詞則在太白清平樂王建和凝宮詞下風矣余曩年在道宮見一本文雖完而字頗肥不及此軸遠甚憶元祐往矣咸淳而後不見春帖者四五十年矣黃金臺下白玉堂中今揮翰手代不乏人太平典故行當拭目錢塘淳祐遺民仇遠謹書時與四明臧仁長僧本暢同觀

叙思東閣　弎古堂書畫　遠仇山村仇遠仇近

背郭堂成蔭白茆緣江路熟俯青郊橙林礙日吟風葉

三希堂法帖

释文(上)

坡翁書大檗骨擔肉肉沒骨自出新意亦一快哉今
臨川危素同四明袁士元拜觀
遼海王氏 賈池 紹興 卞令之鑒定 危素私印 危氏大朴

楊也吟風之句尤為紀實云籠竹亦蜀中竹名也
能肥田甚於糞壤故田家喜種之得風葉發發如白
畝陰凡木所芘其地則瘠惟橙不然葉落泥水中輒腐
三年乃拱故子美詩云飽聞橙木三年大為致溪邊十
蜀中多橙木讀如歆歆散材也獨中薪耳然易長
筋人錯比揚雄宅懶墯無心作解嘲
籠竹和烟滴露梢墅下飛鳥將數子頻來語燕定新巢

釋文(上)

觀此書其字畫更圓熟遒勁可愛與余舊所見諸帖
迴別文幹當寶愛以傳諸子孫於無窮也永樂已丑
春三月望日吳郡姚廣孝識 太子少師姚廣孝圖書 少壽堂楠

次韻王晉卿送梅花一首
東坡先生未歸時自種來禽與青李五年不踏江頭路
夢逐東風泛蘋芷江梅山杏為誰容獨笑依依臨野水
此間風物君未識花浪翻天雪相激明年我復在江湖
知君對花三歎息
僕去黃州五周歲矣飲食夢寐未嘗忘之方請江湖一
郡書此一詩寄王交父子辯兄弟亦請一示李樂道也

三希堂法帖

释文（上）

書

軾啟前日少致區區重煩誨答且審台候康勝感慰兼極歸安邱園早歲共有此意公獨先獲其漸豈勝企羨想見公之大略云元豐四年十一月廿二日眉陽蘇軾乎公之孫師仲錄公之詩廿五篇以示軾三復太息以者漸不復見得其理言遺事皆當記錄寶藏況其文章時名卿勝士多推尊之爾來前輩凋喪略盡能稱誦公故三司副使吏部陳公軾不及見其人然少時所識一

但恐世緣已深未知果脫否耳無緣一見少道宿昔為恨人還布謝不宣軾頓首再拜子厚宮使正議兄執事十二月廿七日

石恪畫維摩贊

我觀衆工工師人持一藥療一病風勞欲寒氣欲煖肺肝胃腎更千相克挾方儲藥如邱山卒無一藥堪施用有大醫王拊掌笑謝遣衆工病問大醫王以何藥還是衆工所用者我觀三十二菩薩各以意談不二門而維摩詰默無語三十二義一時墮我觀此義亦不墮維摩初不離是說譬如油蠟作燈燭不以火點終不

三希堂法帖

释文（上）

明忽見默然無語處卅二說皆光焰佛子若讀維摩經應作是念為正念維摩能以方丈室容受九百萬菩薩三萬二千師子座皆悉容受不迫迮又能分布一鉢飯饗飽十方無量衆斷取妙喜佛世界如持鍼鋒一棗葉云是菩薩不思議住大解脫神通力我觀石子一處土麻鞵破帽露兩肘能使筆端出維摩神力又過維摩詰若此畫無實相毘耶城中亦非實佛子若見維摩像應作此觀為正觀

魚枕冠頌

瑩淨魚枕冠細觀初何物形氣偶相值忽然而為魚

三希堂法帖

释文（上）

幸遭岡罟剖魚而得枕方其得枕時是枕非復魚湯火就模範巉然冠五嶽方其為冠時是冠非復枕成壞無窮已究竟亦非冠假使未變壞送與無髮人簪導無所施是名為何物我觀此幻身已作露電觀而况身外物露電亦無有佛子慈愍故願受我此冠若見冠非冠則知我非我五濁煩惱中清淨常歡喜僕在黃岡時戲作此等語十數篇漸復忘之元祐三年八月廿九日同僚早出獨坐玉堂忽憶此二首聊復錄之翰林學士眉山蘇軾記

三希堂法帖

三希堂法帖
释文（上）

東坡先生之文之書所謂如我按指海印發光者也
維摩贊其室中八萬四千獅子座一一演説妙法未
能苔此半偈魚枕頌非鏡鐙光中所見世界耶在近
世惟邵菴道人與之同參　杜本
大慧與富公書曰如是得與究竟相應豈獨於生死
路上得力異日再秉鈞軸致君於堯舜之上如指諸
掌耳伏觀蘇公真書二頌益信其為究竟此所以為
蘇公歟　方外張雨
余讀蘇玉局在玉堂所寫維摩贊䚈冠頌二首而知

是老游戲人間世其所見卓然獨立乎造是物者之
表雖東方曼倩號為滑稽之雄豈能及哉玉堂瘴海
一升一沈世間以為利害者又豈足以入其舍
欲以橫説豎説現妙意語默雖殊三昧一也故會是
法者所至為玉堂淨土不然者雖玉堂真海而
其文字之妙也呼維摩欲以無語不二門而出
哉世以是老之學溺般若而不知般若之學不能出
巳耳　至正三年冬十月朔鐵心道人識於錢唐湖
上
尊丈不及作書近以中婦喪亡公私紛冗殊無聊也且

三希堂法帖

释文（上）

首

大人令致懇為催了禮書事究未及上問昨日得寶月書書背承批問也令子監簿必安勝未及脩染 軾頓首

道源無事只今可能枉顧啜茶否有少事須至面白孟堅必已好安也 軾上

令子所示專在意來日相見即達之但未必有益也 軾

送十緍省為一奠之用患難流落中深愧不能展毫末

道源兄

京酒一壺送上孟堅近晚必更佳 軾上

十四日

為達此懇 軾又白

也不罪不罪 軾手啟

宋蘇轍書

轍啟雪甚可喜宴居應有獨酌之樂區區書不能盡轍頓首定國承議使君 廿三日

承惠教兒子相次上謁轍上定國閣下

轍啟晴寒履況清安今晚有暇一訪甚幸不具轍頓首定使君仁弟 廿七日

轍啟前日承訪及辱惠教多荷新晴意思稍紓體中計佳安怱怱奉謝不具轍頓首定國使君弟 十九日

三希堂法帖

三希堂法帖 释文（上）

宋蘇邁書

鄭天覺自除直殿以後筆力驟進無一點畫工俗韻比
日
子孫 世昌 軍假 司馬
珍重謹奉手啟不宣轍再拜提刑國博執事 六月九
感戴實深未遑走謝左右惶悚可量也酷暑千萬為時
即日不審起居何如轍幸此解罷免於敗闕皆出餘庇
轍敬頌承車馬按部獲少奉談笑殊慰傾瞻奉違未幾
宣轍頓首定國使君足下 廿七日
轍啟晚來惠教多荷多荷許起居安勝辱見訪甚不
寄敖

宋蘇過書

至幸甚幸甚
日告借一白直句木匠嚴九者欲令作少生活明早
去不罪逸瀆不具 過叩頭上貽孫仙尉閣下 十七
惠廬山茶輒分兩器不知可啜否并建茗一二品漫納
過叩頭稍疎奉言論傾仰增劇晚來起居何如適有人
來士人中罕見出其右者為冰華居士錢濟明作明皇
幸蜀圖又作單于立騎圖皆清絕可人予從冰華求此
一軸以光畫篋大觀三年八月十日眉山蘇邁伯達書
宋舉 審定 武功 開國

三希堂法帖

释文（上）

三希堂法帖

看俱好之句爲世稱誦故云

開府帥襄陽時嘗游隆中爲諸葛孔明賦詩有翻覆

四方傳誦臥龍詩

時平無事清吟好儁霍貪功未是奇爭似一篇人膾炙

金陵上巳開府兩絕句

試後四詩 過錄呈

往繼之要使風流存

夫天下士秀氣鍾與璠從來萬夫傑不產三家村公其

忠獻活邦國名與崧岱尊淒涼幾年後贈印王其門遠

贈遠夫 眉山蘇過

三希堂法帖

释文（上）

廟堂陶鑄人材盡流落江淮老病身又踏槐花隨舉子

思量鄧禹是何人

再游儀眞呈張使君

江淮冠蓋鬧如林求一知己何處尋風月欲談嫌許事

山川不險似人心使君德量如天遠舉子科名自陸沈

秋氣未悲先淚下黃花雖好不曾簪

寄如皐葉尉

借馬石莊去天寒曉出門亂岡行免窟數點入鴉村欲

醉酒力薄如迷海氣昏客游無限事端的向誰言

御刻三希堂石渠寶笈法帖第十三冊 釋文七

宋黃庭堅書

石渠寶笈

洛陽雨霽風塵息殘星散落天一碧紅輪忽上海東頭
仰天笑墮驢兒春飄然拂袖入深山雲霞滿座青螺鬟
下垂鐵鎖幾千尺昂首震掉愁躋攀世人但見先生睡
那識睡中有真味飛昇黃白豈足汙太極先天乃其至
嗚呼先生似隱非隱似仙非仙胷蟠造化學究淵源先
生去此五百年典刑凛凛青山巔
大觀丁亥春正月燈節後三日為雲菴道人題庭堅

三希堂法帖 釋文（上） 二六七九

三希堂法帖 釋文（上） 二六八〇

天籟閣

詩送四十九姪

有姪財相見何堪舉別觴共期同奮發更勉致昂軒接
物宜從厚修身貴有常翁翁九念汝早去到親旁
庭堅叩頭比因南康籤判李次山宣義舟行奉書并寄
雙井計夏末乃得通徹耳急足者伏奉三月六日手誨
審別來侍奉萬福何慰如之惠寄鮑詩揚州集寶副所
望廣陵四達之衝人事良可厭又有送故迎新之勞計
得近文字之日極少然旨甘之奉易豐又弟甥在親前

白石山房 蔡子木詞頷處 宋犖審定
宋犖審定

三希堂法帖

三希堂法帖 释文（上）

释文（上）

宋翰林太史修神宗實錄 分寧黃山谷庭堅魯直書

雲夫七弟得書知侍奉廿五叔母縣君萬福開慰無量 諸兄弟中有肎為衆竭力治田園者乎鰥居亦何能久 堪復議昏對否寄示兄弟名字曲折合族圖幾為完書 頭上無咎通判學士老弟 五月五日

庭堅叩

否每思公在魏時多小疾亦不能忘念不次 遠臨書懷想不可言千萬為親自重樽前頗能剛制酒 聞說文潛有嘉除甚慰孤寂但未知何官耳山川悠 此亦人生極可意事且主人相與平生傾倒餘復何言

矣但欲為其中有才行者立小傳尚未就耳龐老傷寒 論無日不在几案閒亦時時擇默識者傳本與之此奇 書也頗校正其差誤矣但未下筆作序序成先送成都 開大字版也後信可寄矣蘄州藏記亦不忘但老來極 懶故稽緩如此耳壽安姑東鄉一月中俱不起聞之悲 塞二子雖有水磑為生資子顧弟亦能周旋之乎窀穸 之事計子顧必能盡力矣叔母不甚覺老否徐氏妹壻 居如何調護令不爽耶無期相見千萬為親自愛十月 十一日兄庭堅報雲夫七弟

[神品] [天籟閣] [項元汴印]

余酷嗜苦笋諫者至十人戲作苦笋賦其詞曰僰道苦笋冠晃兩川甘脆愜當小苦而及成味溫潤稹密多啗而不疾人盖苦而有味如忠諫之可活國多而不害如舉士而皆得賢是其鍾江山之秀氣故能深雨露之與夢汞風煙食者以之開導酒客為之流涎彼桂斑之與夢汞又安得與之同年蜀人曰苦笋不可食食之動痼疾使人萎而瘠子亦未嘗與之下盖上土不談而喻中士進則若信退則眩焉為下士信耳而不信目其頑不可鐫李太白曰但得醉中趣勿為醒者傳

陳 以御鑒 吳新宇
定 定珍藏 珍藏印
　　　　　子孫 寶之

三希堂法帖

釋文（上）

三希堂法帖

釋文（上）

心賞

花氣薰人欲破禪心情其實過中年春來詩思何所似

八節灘頭上水船

庭堅頓首承惠糟薑銀杏極感遠意雍酥二斤青州棗

一部漫將懷向之勤輕瀆不罪　庭堅頓首

神品

緝熙
殿寶

墨林
祕玩

天民知命大主簿霜寒想八嫂安裕九嬭四嬭大新婦

兒韓十小韓曾兒湖兒井兒各安樂過江永甚思汝等

普姐師哥四娘五娘六郎四明兒九娘十娘張九

寂寞且耐煩不須憂路上甚安穩但所經州郡多

三希堂法帖

三希堂法帖

释文（上）

释文（上）

故舊須爲酒食雷連爾家中上下凡事切且和順三人
輪管家事勿廢規矩三學生不要令推病在家依時節
送飯及取歸書院常整飭文字勿借出也知命且掉下
潑藥草讀書看經求清靜之樂爲上大主簿讀漢書必
有功矣十月十四日立報
諸嬾子以下小心照管孩兒門莫作炒切切
[神奇]
余在武昌時得此黃太史帖伏而玩之至再三不忍
去手見其冲澹悠深出入平易近代書者其不可及
哉然公之風不大聲色嚴重崇高隱然太山巖巖之
[平生真賞]

勢又豈翰墨之所不精者乎　俞貞木題
[神品][姚潯之印][項德弘][李橚][項元汴印][神游心賞][子京珍祕][鑑賞章][平生真賞]

松風閣

依山築閣見平川夜闌箕斗插屋椽我來名之意適然
老松魁梧數百年斧斤所赦今參天風鳴媧皇五十弦
洗耳不須菩薩泉嘉二三子甚好賢力貧買酒醉此筵
夜雨鳴廊到曉懸相看不歸臥僧氈泉枯石燥復潺湲
山川光暉爲我妍野僧早饑不能饘曉見寒溪有炊煙
東坡道人已沈泉張侯何時到眼前釣臺驚濤可畫眠

三希堂法帖

三希堂法帖 释文（上）

知縣宣德執事

惟清道人本貴部人其操行智識今江西叢林中未見
其匹亞昨以天覺堅欲以觀音召之難爲不知者道因
勸其自往見天覺果已得免天覺囬渠府中過夏想秋
初卽歸過邑可邀與款曲其人甚可愛敬也或聞清欲
於舊山高居築菴獨住不知果然否得渠書頗說復來
草堂稍淹雷也　庭堅叩頭

凌冬老榦偃蹇巖壑
次韻叔父夷仲送夏君玉赴零陵主簿
田寳堂上酒未醉已變態何如東陵瓜子母相鈎帶富
貴席未煖珠玉作災怪茅茨雖長貧終有懿親在丈人

庭堅再拜道塗疲曳不得附承動靜遂六十許日處處
阻雨雪今乃至荊州爾春氣暄暖卽日不審體力何如
王事不至勞勤頗得與僚友共文字之樂否所差人極
濟行李道上殊得力荊州上峽乘舟不大費否差安便
遂不須人故遣囬明日登舟卽行此阻遠臨書增情
千萬爲道自重謹勒手狀三月四日庭堅再拜上公蘊

三希堂法帖

释文（上）

庭堅再拜伏承去冬已畢大事無怨無悔何慰如之不朽之計屬之不肖從來荷相知甚深遂接婚姻豈敢以不能為辭但擾擾未能措意文字差遣稍定疊即便為之萍鄉家兄數書丁寧也姪女子得以箕帚承朝夕之事竊聞家母慈仁待之不異諸女感刻感刻庭堅自失知命弟及平陰王氏妹須髮盡白到荊州來捬其喪心

三希堂法帖

释文（上）

欲折矣知命所攜數百千皆為天民弟妾費之矣六月初失知命之第四子牛兒此子精慧異於常兒竊以為門戶所寄不幸失之至今不能去懷知命之幼子同姓今又疾作不保旦莫意緒可知也祭文不成言語蓋目前百事不可意勉強為之耳 庭堅再拜
送故人劉季展從軍雁門
劉郎才力耐百戰蒼鷹下鞲秋未曉千里荷戈防犬羊
十年讀書厭藜莧試尋北產汗血駒莫殺南飛寄書鴈
人生有祿親白頭可令一日無甘饌
石硤谷中玉子瘦金剛窟前藥草□仙家耕耘成白璧

三希堂法帖

三希堂法帖 釋文（上）

道人煮掘起風痺絳囊璀粲思盈斗竹春□甘要百圖到官莫道無求使日日□風鴻雁歸此書草三紙在長安安師文家其後兩紙別在師文弟師楊家故江南石刻但有前二紙子頃在京師盡借得此五紙合為一軸令妙工以墨錦褾飾以玉軸極可觀矣安家又有魯公祭伯父豪州刺史文祭姪季明文皆天下奇書也 刻絲紗一匹漫以餞行輕尠甚愧又二墨送換得貴其長大學文也如來日不早解舟即走奉別不須具飯却欲到惠林飯也庭堅頓首上希召都監左藏仁執

經宿伏惟安勝聞有摹本捕魚圖輒借 庭堅頓首

海監簿

眉州攝判官王申師者在黔州舊識之有吏能廉節其持親喪齊衰三年疏布飦粥未嘗以素冠墨衰出門今之會閔也 嘉州趙冑堂頃過施州清江而識之學問之士而不懈為吏及問其里人本客寄孤立而能自奮仰祿以事其父母而解官二年未蒙諸公除用也 士輒以獻諸左右少補聰明之萬一 庭堅再拜

寄傲

眉州攝判官王申師者在黔州舊識之有吏能廉節其

三希堂法帖

釋文（上）

庭堅頓首辱敎審侍奉萬福為慰承讀書綠陰頗得閑
樂甚善甚欲為素兒錄數十篇妙曲作樂尚未就爾
所送紙太高但可書大字若欲小行書須得矮紙乃佳
適有賓客奉荅草率　庭堅頓首立之承奉足下

神品

項墨林鑑賞章
笪印重光

釋文（上）

當陽張中叔去年臘月寄山預來罍荊南久之四月餘
乃到沙頭取視之萌芽森然有盈尺者意皆可棄小兒
輩請試煮食之乃大好盡與發牙小豆同法物理不可
盡如此今之論人材者用其所知而輕棄人可勝歎哉

江上笪氏圖書印

御刻三希堂石渠寶笈法帖 第十四冊 釋文七

宋米芾書

石渠寶笈
原典祖□□太
沖穌之裔
宋犖審定
充符氏藏
大觀

賀蘭不妄不妄芾皇恐
歡頓首再拜後進邂逅長者於此數厠坐未款聞議論
諸邑第一功夫想聞左右得此十二萬夫自將可勒
三日先了蒙張都大鮑提倉呂提舉壕寨左藏皆以為
芾忝徒如禁旅嚴肅過州郡兩人並行寂無聲功皆省

三希堂法帖

三希堂法帖 釋文（上）

下情慰抃屬以登舟卽徑出關以避交游出餞遂
莫邉祇造舟次其爲贍慕曷勝下情謹附便奉啟不宣
黻頓首再拜知府大夫丈榮下
先生德行道藝聲□今古信豈由梅花歎詩然而於一
隱几閒好句天來亦自蘊釀中得是知疎影暗香於先
生不爲欠剩童飢鶴冷何不舍去抑將有所俟耳如其
不然二者俱亡先生亦將嗒然而喪尚何形似之
松竹囧因夏溪山去爲秋久虜白雪詠更度采菱謳縷
將之茗溪戲作呈諸友　襄陽漫仕黻

三希堂法帖 釋文（上）

玉鑪堆案團金橘滿洲水宮無限景載與謝公遊
半歲依脩竹三時看好花懶傾惠泉酒點盡壑源茶主
席多同好羣峯伴不諳朝來還蠹簡便起故巢嗟余居
半歲諸公載酒不輟而余以疾每約置膳清話而已復
借書劉本周三姓　好懶難辭友知窮豈念通貧非理生
拙病覺養心功小圃能囿客青冥不厭鴻秋帆尋賀老
載酒過江東　仕倦成流落遊頻慣轉蓬熱來隨意住
涼至逐緣東入境親疎集他鄉彼此同暖衣兼食飽但
覺媿梁鴻　旅食緣交駐浮家爲興來句囷雷荊水話襟
向卞峰開過剡如尋戴遊梁定賦枚漁歌堪畫處又有

三希堂法帖

釋文（上）

魯公陪　密友從春折紅薇過夏榮團枝殊自得顧我
若含情漫有蘭隨色寧無石對聲卻憐皎皎月依舊滿
船行　元祐戊辰八月八日作
拜中岳命作　芾
右呈諸友等詩先臣芾眞蹟臣米友仁鑒定恭跋
雀眞官耗龍蛇與衆俱卻懷閑祿厚不敢著潛夫
雲水心常結風塵面久盧重尋釣鼇客初入選仙圖鼠
常貧須漫仕閑祿是身榮不託先生第終成俗吏名重

三希堂法帖

釋文（上）

緘議法口靜洗看山晴夷惠中何有圖書老此生
大蘇公謂米南宮清雄絕俗之文超妙入神之字當
時已為識者所賞如此況後世誦其詩觀其書跡者
哉至正十三年癸巳歲正月七日陸養正出此見示
於元素齋中觀已謹識倪瓚
昨日陳攬戢戢之勝鹿得鹿宜侯之已約束後生同人
莫不用煩他人也輊之只如平生十官如到部未緣面
見欲馨紳區區也　芾頓首再拜
元日明窗焚香西北向吾友其永懷可知展文皇大令

三希堂法帖

釋文（上）

中秋登海岱樓作

目窮淮海兩如銀萬道虹光育蚌珍天上若無修月戶
眞跡看其下筆處月儀不能佳恐他人爲之只唐人爾
無晉人古氣

為蔡君謨腳手爾餘無可論也以稍用意若得大年千
文必能頓長愛其有偏側之勢出二王外也又無索靖
吾友何不易草體想便到古人也蓋其體已近古但少
泗戎東下未已有書至彼候之
有暇作譜友一笑於事外新歲勿招口業佳別有何得
閱不及他書臨寫數本不成信眞者在前氣歙懾人也

釋文（上）

目窮淮海兩如銀萬道虹光育蚌珍天上若無修月戶
三四次寫閒有一兩字好信書亦一難事
桂枝撐損向西輪

雨三日未解海岱只尺不能到焚香而已日短不能畫
眠又少人往還惘惘足下比何所樂
淡墨秋山畫遠天暮霞還照紫添煙故人好在重攜手
不到平山謾五年
砂步

桂枝撐損向東輪

三希堂法帖

釋文（上）

三希堂法帖

釋文（上）

【神品】

【天籟閣】

穰侯出關

穰侯去國緩驅車蔡澤還來取范雎惡客只應真可厭

秋暑憇多景樓

縱目天容曠披襟海共開山光隨眦到雲影度江來世界漸雙足入閩生涯付一杯橫風多景夢應似穆王臺

巳有扁舟與曾看過剡圖翻思名手盡誰復費工夫

又

砂步漫皆合松門若掩桴悠悠搖艇子真似剡溪圖

【古香書屋】

怪他漢相館邱墟

芾再啟歷子俾車送去糧院欲推過他人不任其責儻糧院知於法無礙即自勘使句院自駮駮處即求直之端也度此事必辨於上下乃巳幸左右明察公文非得巳也或攜示倅佳芾皇恐

向亂道在陳十七處可取和及未寒光旦夕以惡詩奉呈花卉想巳盛矣修中計巳到官黻頓首

【平生真賞】【墨林祕玩】【項墨林鑑賞章】

【退密】

盛製珍藏榮感日夕為相識拉出遂未得前見寒光之

三希堂法帖

三希堂法帖

釋文（上）

老米此尺牘似為蔡天啟作筆墨字形之妙盡見於
此董其昌題

獻謹以鄙詩送提舉通直使江西　襄陽米獻上

三吳有丈夫氣欲吞海水開口論世事借箸對天子瑞
節高如松一歲幾繁使秋水浮湘月罇酒屢覯止言別
不可攀寥虛看雲駛

十一月廿五日芾頓首啟辱教天下第一者恐失了眼
目但怵以相知難却爾區區思仰不盡言同官行奉數

釋文（上）

天啟親

字草草芾頓首伯充台坐

芾頓首啟經宿尊候沖勝山試納文府且看芭山暫給
一視其背即定交也少頃勿復言芾頓首彥和國士

本欲求日送月明遂今夕送耳

新得紫金右軍鄉石力疾書數日也吾不來果不復來
用此石矣　元章

蘇子瞻攜吾紫金硯去囑其子入棺吾今得之不以歛
傳世之物豈可與清淨圓明本來妙覺真常之性同去
住哉

芾頓首早相見值雨草草不知軸議何者為如法可換
作固所願也一兩日面納次　獻頓首

三希堂法帖

释文（上）

神品

芾啟久違傾仰夏序清和起居何如衰年趨召不得久留伏惟珍愛米一斛將微意輕鮮悚仄餘惟加愛加愛芾頓首竇先生侍右

芾頓首戎帖一薛帖五上納陰鬱為況如何芾頓首

臨卭使君麾下

三希堂法帖

释文（上）

更告批及今且馳納 芾皇恐頓首伯充防禦台坐

庭下石如何者裹去住不過數日也

御刻三希堂石渠寶笈法帖 第十五冊 釋文八

三希堂法帖 釋文（上）

宋米芾書

石渠寶笈

御刻三希堂石渠寶笈法帖

余始典公故為僚官僕與叔晦為代雅以文藝同好甚相得於其別也故以祕玩贈之題以示兩姓之子孫異日相值者襄陽

楚國 米黻元章記

叔晦之子道奴德奴慶奴僕之子鰲兒洞陽三雄李太師收晉賢十四帖武帝王戎書若篆籀謝安格在子敬上真宜批帖尾也

項子京家珍藏

余收張季明帖云秋深不審氣力復何如也真行相閒

三希堂法帖 釋文（上）

長史世閒第一帖也其次賀八帖餘非合書

真跡一斤少將微意欲置些果實去又一兵陸行難將都門有幹示下跡是胡西輔所送芾皇恐頓首

虞老可喜必相從歡

高君素收古畫馬翹舉雄傑感今無此馬故賦

方唐牧之至盛有天骨之超俊勒四十萬之數而隨

以分色為此馬居其中以為鎮目星角以電發蹄椀蹋

以風迅鬐龍頷而孤起耳鳳聳以雙步閒閶下而輕勞

低驚羣而不斯橫秋風以獨韻若夫躍溪舒急目絮征

蕉林王 梁清標印

三希堂法帖

释文（上）

叛直突而建德項縶橫馳則世充領斷咸絕材以比德敢伺蹶以致咨豈冒浪逐金粟之堆盡當下視八坊之駿高標雄跨也獅子讓獰逸氣下衰而照夜矜穩於是風靡格頵色妙才騏入仗不動終日如抔乃得玉為衛飾繡作鞍儓棘粟參肉驂筋埋其報德也蓋不如偷盧噬盜策塞升柴鑄黃蝸而吐水畫白澤以除災但覺驄垂就節鼠伏防猜始心雖屬馴號諧誓俛首以畢世未伏櫪以興懷嗟乎所謂英風頓盡冗仗長排若不市駿骨致龍媒如此馬者一旦天子巡朔方升喬岳掃四夷之塵較岐陽之獵則飛黃處腰褭雲追電何所從

而遽來何所從而遽來
丙戌春過北海齋觀米海岳天馬賦矯矯沈雄變化
於獻之柳虞自為伸縮觀之不忍去噫兵燹之餘一
時文獻凋剝乃董存此卷光怪陸離不滅沒於瓦礫
物之遭繇塞遇亨可勝歎耶北海孫公雅嗜古博通
海岳何不幸嘉書經戎行何幸出之象罔俛軫登之
君子之堂逢北海為異代知己也天下事盛衰顯晦
豈不有數存乎其間乎哉予不意今年復見北海又
復觀海岳及諸家字畫疇謂予顛沛後非幸歟孟津
王鐸
謹案原本似有闕文

三希堂法帖

三希堂法帖

释文（上）

蒙面谕浙幹具如後恐公口記 鼎承 長洲縣西寺前僧正寶
月大師收翟院深山水兩幀第二幀上一秀才跨馬元
要五千賣只著三千後來寶月五千買了如冐輒元直
上增數千買取蘇州 衙前西南上丁承務家 是晉公
繪像恩澤秀才 孫丞相 新自京師出來有草書一紙黃紙
玉軸聞道有數小眞字注不識草字未有來戲字二向要
十五千只著他十千遂不成今知在如十五千冐告買
買取更增三二千不妨
芾頓首啓畫不可知 不知好久書則十月丁君過泗語
丞果實亦力辭非願非願

释文（上）

與趙伯充云要與人卽是此物紙紫赤黃色所注眞字
褊草字上有為人模墨透印損痕未有二字來戲才功言
字也告留念其直就本局虞候撥供給錢或能白吾老
友哭舍人差兩介送至此九幸再此 芾頓首上
伯修老兄司長
在紙尾來戲對字 儀齋秘玩 鴻緒宗孔
不記得也
此晉紙式也可為之越竹千桿裁出陶竹乃復不可
只如此者乃佳耳老來失第三兒遂獨出入不得孤懷
窶落頓衰颯氣血非昔大兒三十歲治家能幹且慰目
前書畫自怡外無所慕芾頓首

三希堂法帖

釋文（上）

二會常見之甚安
百五十千與宗正爭取蘇氏王略帖右軍獲之梁唐御
府跋記完備黃祕閣知之可問也人生貴適意
吾友覿一玉格十五年不入手一旦光照宇宙巍巍至
前去一百碎故紙知他真偽且各足所好而已幸圖之
米君若一日先朝露吾兒孟萬金不貴出芾頓首
同去人付子敬二帖來授玉格却付一軸去足示俗目
兩足其好人生幾何各閼其欲卽有意一介的可委者
芾再啟賀鑄能道行樂慰人意玉筆格十襲收祕何如

釋文（上）

無惑芾再拜
賀見此中本乃云公所收紙黑顯偽者此理如何一決
丹陽米甚貴請一航載米百斛來換玉筆架如何早一
報恐他人先芾頓首
敬聞命此石亦不惡業鏡在台州耳芾頓首伯充台坐
芾皇恐蒙惠柑珍感珍感長茂者適用水煮起甜甚幸
便試之餘卜面謝不具芾頓首司諫台坐

三希堂法帖

釋文（上）

戲成呈司諫台坐 芾
我思岳麓抱黃閣飛泉原在半天落石鯨吐出湔一里
赤日霧起陰紛薄我曾坐石浸足眠時項抵水洗背肩
客時效我病欲死一夜轉筋著艾燃關灘
爐坐安得縮却三十年嗚呼安得縮却三十年重往坐
石浸足眠

芾頓首再拜承清問屬邑捕蝗海浦方暑恭惟勞神燮
邑上賴德芘幸無蝗生而雨霑足必遂小豐聞海境去
弊境百里已上會有此小令巳靜盡亦恐民譌不足信
也近有秋祭文上呈可發笑魯君素謗芾者與薛至親
一體加毀幸天恩曠蕩盡賴恩芘及此愧惕愧惕芾皇
恐

米老書如天馬脫御追風逐電雖不可範以馳驅而
節要是不妨痛快朱文公評語也此帖奔放不羈以
文公之言觀之九信嘉靖壬午春三月書於東莊竹
下　　　長洲吳奕

此月增哀懷奈何奈何念卿不可居處比何似耿耿力
不次王羲之

三希堂法帖

三希堂法帖

释文（上）

释文（上）

此本視慶歷大觀中眞書諸刻最爲佳也丹山奇隱
居士購得之常置書筒中每海暑蒸潤之月又加蠟
封裹其外保護甚於嬰兒也時取展玩則淨拭几
席而對之或者譏其有宋人燕石之藏居士因復之
曰昔人論右軍書樂毅論太史箴體皆正直有忠臣
烈士之象隨所在而有神物護持之也如辨才於蘭
亭殆逾性命況千餘載之下寶玩尚無斁者余於此
帖豈爲過耶或者遂服其精鑒如此唯唯而退居士
因徵余言以志其意於後使其傳家者當知其所自
者焉時洪武三十年春二月上澣吉日陸脩正識

右此月帖二十五字結法圓美遒逸而微有米家風
疑爲此君臨本贊曰
優孟抵掌卒驚楚王虎賁登筵蔡爲不亡屈邯鄲脛
步襄陽堂柔腕虛和役圓就方誰其最工米顛襄陽
世貞謹題 [貞]

此月帖王長公鑒爲米家風艮是非深於書學者不
能辨也世間無論有晉魏幾人解識眞唐隋當時薛
米諸人第得見我輩不至於謝若爾甲戌仲秋望日
莫是龍題 [莫印][莫氏][陳定][平生]
[是龍][雲卿][眞賞]
芾頓首再拜通判朝請明公閣下比者大旆行邑獲望

三希堂法帖

釋文（上）

右唐殷令名書頭陀寺碑隨齊王簡棲所撰錄於文選令名之子仲容官禮部郎據法書要錄云仲容奕世工書精妙曠古令名嘗書濟度寺額後代程式父開山也武德中爲尚書故闕山字而李氏諱不及淳旦照基誦者正在貞觀永徽間晉跋尾書惟則者集賢待制史惟則小印湜字卽唐相晉國忠獻韓公所寶書也元祐戊辰集

顏色許立下風用是寒蹤知所依託稍睽侍右詹系實深尋承徑之鹽城比知巳還治府謹奉狀陳情謝芘不備下邑令米（襄陽米黻）芾頓首再拜通判朝請明公閤下

賢林舍人招爲茗雲之游九月二日道吳門以王維畫古帝王易於龍圖閣待制俞獻可字昌言之孫彥文翌日與丹徒葛藻字季忱檢閱審定五日吳江艤舟垂虹亭題襄陽米（襄陽漫仕）黻祕玩眞蹟

芾頓首啓衰老人所棄蒙口節翌日欲拜謝盧大君子訝其情文欽向欽向晴和起居何如想點檢巳了來日欲屈節華同彥勉家庖早飯不審肎顧否謹具啓不備

芾頓首再拜提刑殿院節下

快馬斫陣屈曲隨人（快雪堂圖書印）（幾暇鑒賞之璽）（若水軒）

御刻三希堂石渠寶笈法帖第十六冊　釋文八

[石渠寶笈]

宋錢勰書

先起居贈開府儀同三司司空一帖先叔父修懿尚書
儀同十八帖巳上元祐庚午十二月知軍州事勰因移
高陽安撫使辭墳遂命裝褾付沈氏以防遺墜云
[陳定平生眞賞]

宋劉燾書

燾再拜昨夕幸得侍坐早來延中瞻望顏色不款奉告
伏審晚刻尊候萬裕改月自當至左右適自局至家親
賓紛然遽今未定旦夕專得面拜使還不備燾再拜五

三希堂法帖　釋文（上）　二七二

三希堂法帖　釋文（上）　二七二二

伯父大夫伯母縣君座前 [屠印存賀公愚]

宋王鞏書

鞏巳作冷淘一杯幸如約也區區口敘承惠團餅珍感
之至有幹示之聊陳謝誠無煩報書爲懇鞏再拜
大人上問起居未遑奏記但益思仰之誠秋暑敢乞倍
自壽重嚴叟上啟〔嚴〕〔叟〕 永安必常得吉問

宋王巖叟書

宋米友仁書

友仁悚息承錄示文字深荷勤意併候面謝友仁悚息
再拜

[浦江旌表]

三希堂法帖

释文（上）

宋薛紹彭書

神品　天籟閣

昨日得米老書云欲來早率吾人過天寶素飯飯罷閱
古書然後同訪彥昭想亦嘗奉聞左右也侵晨求見庶
可偕行幸照察　紹彭再拜
紹彭再拜欲出得告慰甚審起居佳安壺甚佳然未稱
也芙蓉在從者出都後得之未嘗奉呈也居柔若是長
幀卽不願看橫卷卽略示之幸甚別有奇觀無外紹彭
再拜伯克太尉　方壺附還
元章召飯吾人同行吾偶得密雲小龍團當攜往試之

宋劉正夫書

晉帖不惜俱行若欲得黃筌雀竹甚不敢吝巨濟不可
使辭　紹彭又上

宋劉正夫書

正夫頓首又敢遠辱手翰得聞佳履殊用慰感正夫乍
至都下公私擾休敘布草略惟亮幸甚他冀珍嗇以需
襄除□正夫頓首

宋邵籲書

籲啟到京俗事區區遂不果頻上狀鄉往何可言秋暑
尚爾不審迹成公外動靜何如籲無狀承乏東排岸勉
力祇職未緣聚會謹勒手敢候起居唯所以時保嗇不

三希堂法帖

釋文（上）

三希堂法帖

釋文（上）

宣獻再拜存道民親司理閣下

宋周邦彥書

邦彥頓首啟前日特辱降顧聞冷之中倍增感激負疴
屏跡造謁不遽第深悚惕邦彥頓首啟

宋張舜民書

承喻五味子湯此當新出時可為今已過時不可為也
□家中止有一小瓶不知中不并煎數餅毋屑其少不
具舜民頓首

今秋儻不遠逐客多致也它餘示及□ 居中乃同示
不因希布意繼得馳謁也□所齎錢不曾酉在令甥處
十

會稽尊候萬福承待次維揚想必迎侍過浙中也宜典
度應酉旬日二十閒必於姑蘇奉見矣冀盡從容惇別
紙

宋蔡京書

京再拜昨日 二字未辨 遠勞同詣下情悚感不可勝言大暑
不審還館動靜何如想不失調護也京緣熱極不能自
持疲頓殊甚未果前造坐以悚怍謹啟代面敘不宣京
再拜節夫親契坐前

三希堂法帖

釋文(上)

宋翟汝文書

卞拜覆雪意殊濃眈畝大洽殊為可慶蒙賜答誨九以感慰適行首司呈賀雪箋記似未穩試為更定如可用即乞令寫上也不備 卞拜覆四兄相公坐前

宋蔡卞書

京頓首再拜晚刻伏惟鈞候動止萬福久違牆宇伏深傾馳台光在望造請末遑跂引之情不勝胸臆謹敬詞候動靜不宣京頓首再拜宮使觀文台坐

三希堂法帖

釋文(上)

宋李綱書

綱再拜近被御筆詔書以向條具邊防利害特加見論

上恩隆厚何以克當孤危之跡去國十年閒關險阻無所不至拳拳孤忠今乃見察第深感泣今錄詔書拜謝

鈞座

汝文頓首再拜宣撫觀文僕射相公鈞座去違左右有年數矣昨者流寓閩粵適大旆亦戻止汝文遲暮之餘挂冠謝事杜門自屏不復出謁以故無緣詣賓次竊意門下車轍以千數豈一老庸朅來去為多少也謹因使還附承起居謹狀 汝文頓首再拜宣撫觀文僕射相公
鈞座

三希堂法帖

三希堂法帖 釋文（上）

宋王之望書

之望頓首再拜季思通判學士尊親台座即日薄寒伏
惟台候萬福帥司差體量賊事想又一出今必已了可
作一書與李承宣懇渠或恐奏功薄霑賞典也漆器見
買近得十五哥書報浙東早禾大熟秋閒亦早所諭成
藥為經行遊息之所戲作上梁文及圖中十二詠輒以
拜呈如得妙句為林下之光幸甚幸甚綱再拜
之望頓首再拜季思通判學士尊親台座
表劄子去恐不知也綱衰病日加不復堪為世用然靜
而謀之則有暇矣近於所寓僧舍之側葺小圃蒔花種

宋張浚書

兵六月開作劄子稟廟堂七月閒劄下田侯施行李侯
已差百人於桂陽二百人屯郴矣得此想可奠枕也大
軍幾時同應辦亦甚勞也未閒保重不宣之望頓首再
拜季思通判學口尊親台座
九嬪以次均休 百一哥弟妹進義老妻兒女附問有
妾無外服餌藥須面見方傳
浚再啟遠辱手翰甚佩勤厚治郡無補句祠蒙允荷上
厚恩錫以異數方具牢辭未知所報行李已出城謀為
湖湘寓居之計筆脯為況至感至感益遠會集唯祈加

三希堂法帖

释文（上）

宋趙鼎書

鼎以罪名至重不敢復當郡寄尋具奏陳未賜俞允區區之私不免再陳悃愊伏望鈞慈曲垂贊助俾遂所請實荷終始之賜鼎方在罪籍不敢時以書至行闕併幸憐右謹具呈伏候鈞旨

八月 日特進知泉州軍州事趙鼎剳子

宋韓世忠書

世忠咨目再拜啟總領少卿台座近專遣八上狀諒已得達聽瑩秋暑尚煩伏惟神相公忠台候萬福世忠濫叨政務無補於朝尚阻覯晤切冀仰副眷倚以時珍厚謹上狀不宣 世忠咨目再拜啟總領少師台座

宋孫覿書

覿頓首再拜三時不接言侍區區系心而以老罷不能自致於竿牘之間必諒此意也牙兵傳教益佩存省審薄寒台候勝常公官簿應在諸公之右而留滯一州僉屬謂何必秋防之故遂稽新拜也不宣覿頓首再拜

衛洽後再啟

三希堂法帖 释文（上）

宋王份書

務德知府學士老友台坐

份頓首敢比辰薄寒伏惟尊履蒙福自抵輦轂日困多事既已際職復未獲遂趨謁第有瞻馳之勤且晏當下祗詣姑奉狀起居不宣份再拜上欽止司勳賢友執事

宋蔣璨書

兔井橋邊鶯首橫過逢仍怯近鄉情路人失喜交頭語鄰犬何知掉尾迎重到雲房驚落莫直須金闕早崇成百年香火追先志始信吾宗世濟榮

慣見琳宮全盛時竭來荒梗倍傷悽虛堂不復瞻遺蹟先考通奉書壁在敗壁繞容覓舊題伯考樞密太師題八蔣院今不復存三史院僅壘數字帝傅前修皆槩蘖雲孫後裔合攀蹟興衰補弊應商略徙倚修廊日欲西沖寂觀去南莊數里肇建於有唐逮今數百年中閒衰弊吾家曾祖太傅公為司出納且主盟興起之相繼累世不墜兵火之後殿宇久廢弗理房舍荒寂璨今再至不勝感歎故作二詩紹興甲子季秋乙亥蔣璨拜呈

宋吳說書

三希堂法帖

释文(上)

說頓首上啟區區敘慰已具右疏即日凝凜不審孝履
何似末由一造廬次唯冀節抑哀苦以承家世寄託之
重不勝至望謹奉啟不宣說頓首上啟大孝宣教苦次

黃氏 黃琳
美之 美之 俟休

說拜問內眷聚伏想長少均協多慶賢堉以未接識
不及別狀孥累輩乘二巨艦轉江入淮甸頗遲遲今猶
未至次弟經由高沙兒輩若知艮臣在彼必往請見大
兒子近堂差泰州如皋監鹽偶得見闕便來赴官朝夕
先過此相聚數日而後之任仲子調真州推官尚有一
年闕叔子嶽祠滿已一年半未得赴部同二季隨骨肉
御刻三希堂石渠寶笈法帖 釋文(上) 二七三五

俱來賢嗣昆仲一一均福說拜問

脉
雲溪逸人
退密
項子京家珍藏

說頓首載拜昨晚特枉誨翰適赴食歸已暮不即裁報
皇恐皇恐閱夕不審台候何似寵速佩眷意之渥豈勝
銘戢區區併遲瞻敘適在宮舍脩致率略幸察不宣說
頓首載拜御帶觀察尊親侍史
宋張孝祥書

孝祥再拜上問口眷上下均有休祥此閒豈無一字未
也舍弟在彼會侍見否方丈出疆疇昔未嘗遠役不勞
苦否度此書到必已來歸專人了無一物為意偶得汝

二七三六

三希堂法帖

釋文（上）

宋康與之書

與之上覆宮使尚書先生 台席 與之違去門下忽將兩月馳情拳拳日夕與之庚伏炎酷共惟燕居優游神物協相台候動止萬福與之遠賴輝庇粗爾遣侍見敢祈珍育行膺寵異謹奉啟承記曹不宣與之上覆宮使尚書先生 謹空 台席

祕椀堞一副寧櫚木弩檐極佳十條謾致欲尋香去乃絕無之蓋廣東有香而廣西蓋不產也孝祥再拜上問

三希堂法帖

釋文（上）

宋葉夢得書

夢得叩頭八至辱教示審聞頓喧動止安健民深慰荷尢幹極荷雷念悚悚不知幾時定可還日邇面款入此月來涕眥頓昏痛作字絕艱強勉附報草草餘惟珍愛不次夢得叩頭季高貢元親契